무늬상점
패턴디자인클래스

Surfacepattern Design Class

무늬상점
패턴디자인클래스

Surfacepattern Design Class

이서원

나의 작은 우주, 무늬상점

 어릴 적 초등학교 가는 길목 언덕에 작은 문방구가 있었습니다. 딱히 살 것이 없는 날이라도 그냥 지나치지 못했죠. 문방구 구석구석 어떤 상품이 있는지 가격은 얼마인지 다 외울 정도로 문방구는 저에게 가장 즐거운 놀이터였습니다. 이런 저의 관심사는 어린시절뿐 아니라 성인이 되어서도 변하지 않았습니다. 어느 동네에나 문방구는 있었고 그곳에는 여전히 눈 돌아가게 탐나는 것들로 넘쳐났어요. 그렇게 꾸준히 문구 덕후의 길을 걸어오면서 문득 '이렇게 좋아하고 즐거워하는 것을 일로 하면 어떨까?' 하는 생각을 하게 되었고 그동안 사 모으기만 바빴던 노트, 다이어리, 스티커를 시작으로 직접 문구를 디자인하고 제작하기 시작했습니다. 디자인문구로 시작했던 일이 점차 원단 제품까지 확장되면서 패턴디자인 매력에 본격적으로 빠지게 되었습니다. 반복의 리듬, 색채의 조화, 어떻게 배치하느냐에 따라 같은 그림이 전혀 다른 느낌을 주는 것이 흥미로웠어요. 무엇보다 패턴디자인의 활용 범위가 원단이나 디자인문구뿐 아니라 가전제품, 자동차, 등 한정적이지 않다는 것도 큰 매력으로 다가왔습니다.

취미가 일이 되는 과정에서 많은 시행착오와 실패가 있었지만, 그런 경험은 저를 더 단단하게 만들었습니다. 그리고 저의 경험을 공유하고 싶다는 생각을 했고, 2013년부터 패턴디자인 클래스를 시작하게 되었습니다. 좋아하는 문구와 원단을 디자인하고 무늬수업을 통해 관심사가 비슷한 다양한 분야의 사람들과 함께 서로의 작업을 공유하며 창작의 즐거움을 나누는 일은 상상했던 것보다 제게 더 많은 행복과 영감을 주고 있습니다.

어릴적 학교 가는 언덕길 작은 문방구에 출근도장 찍던 제가 지금은 정릉동 언덕길 무늬상점을 운영하며 꿈꾸던 삶을 살고 있습니다. 작은 공간이라고 해도 하나의 브랜드를 운영한다는 것은 취미로만 즐겼던 때와는 전혀 다른 결의 고민과 책임감이 뒤따르는 일이지만 좋아 하는 일을 직업으로 했을 때 받는 행복을 생각하면 견딜만한 가치가 있는 무게라고 생각합니다.

이 책이 문구 덕후, 패턴 덕후의 길을 걷고 있는 사람, 그리고 나만의 브랜드를 꿈꾸는 분들께 조금이나마 도움이 될 수 있는 책이 되길 바랍니다.

강 보 람

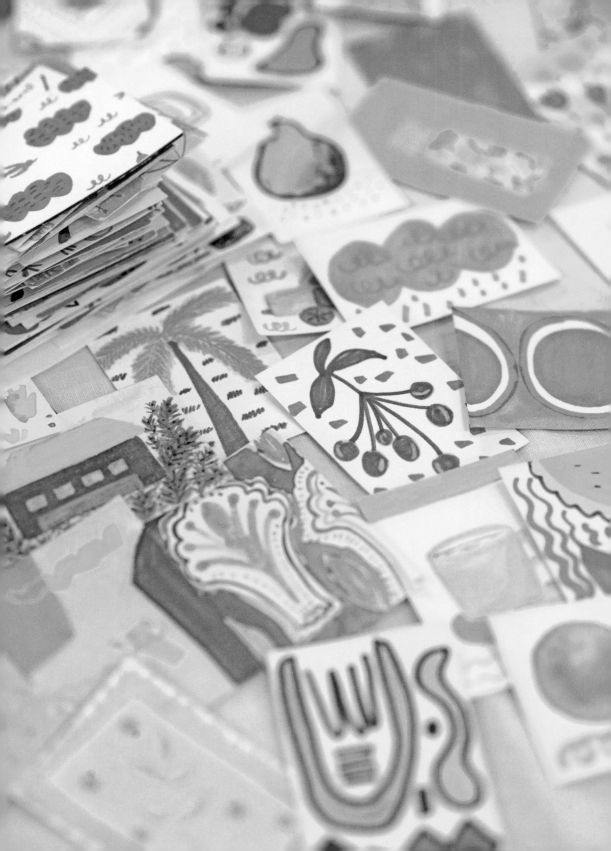

Contents

무늬상점을 소개합니다

무늬상점 패턴디자인

일상에서 흔히 볼 수 있는 것 모두 무늬가
되고, 그림의 주제가 될 수 있습니다. 시간
날 때마다 그림을 그리고 차곡차곡 모아두
면, 본격적인 디자인 작업을 해야 할 때 큰
도움이 됩니다.

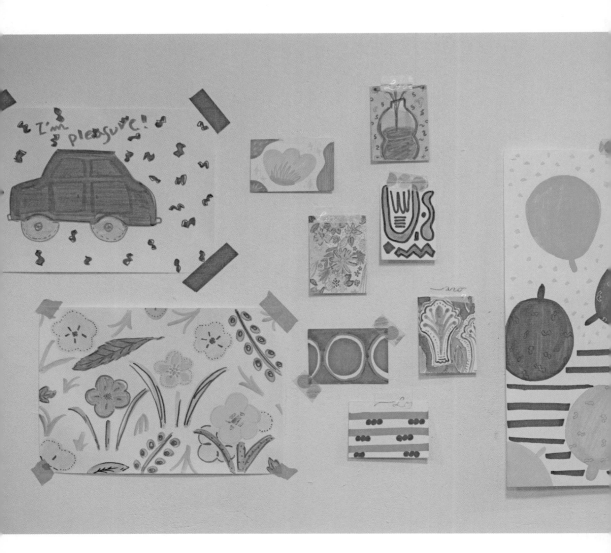

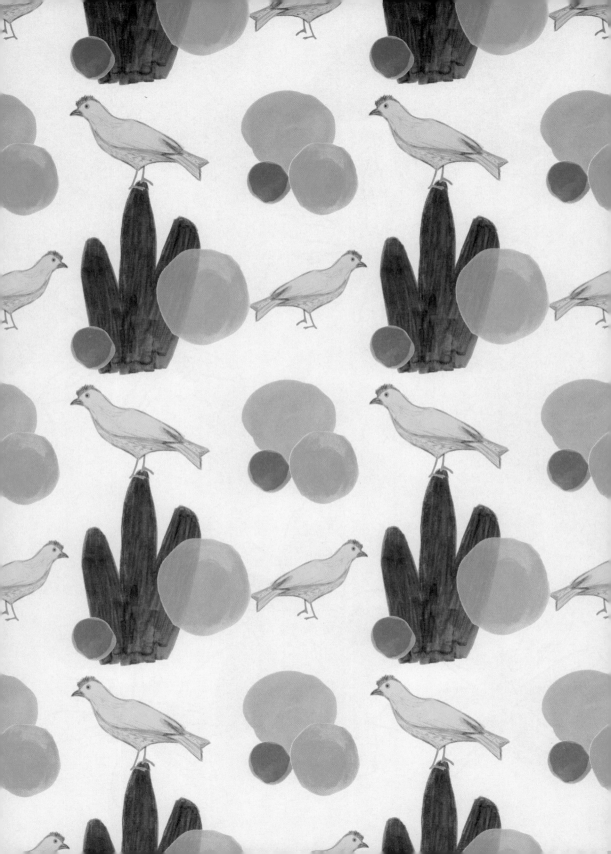

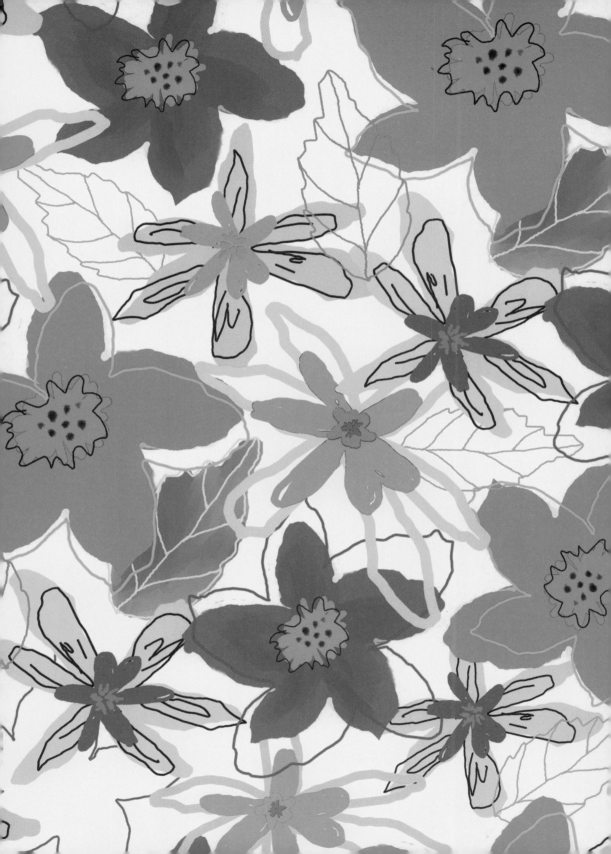

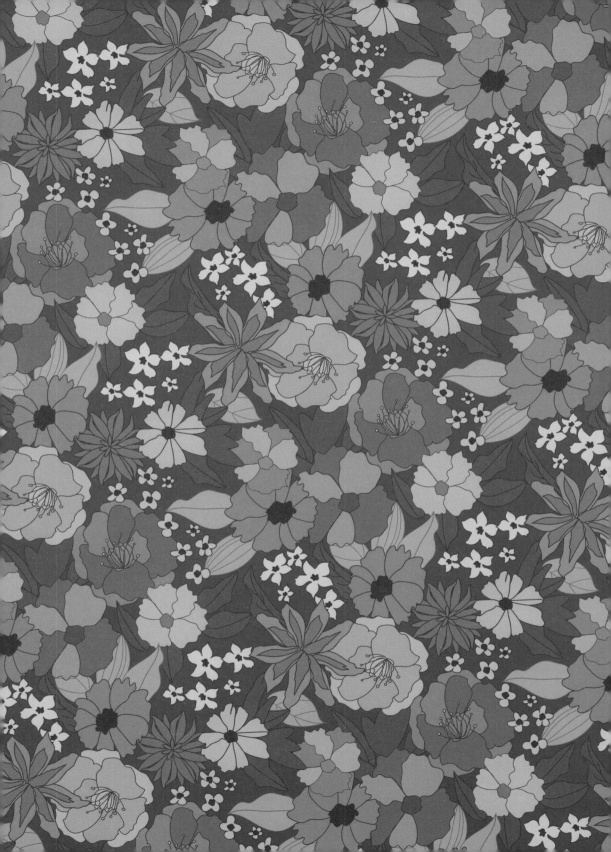

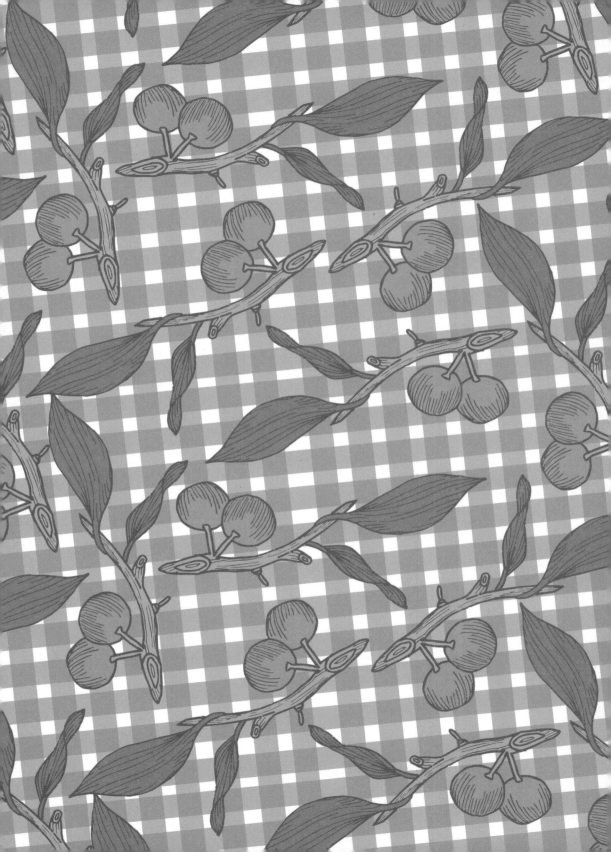

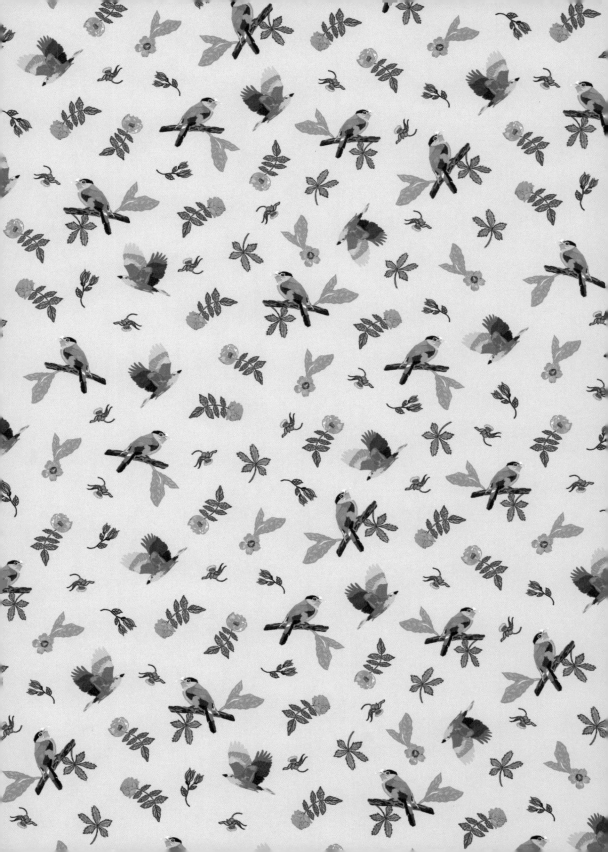

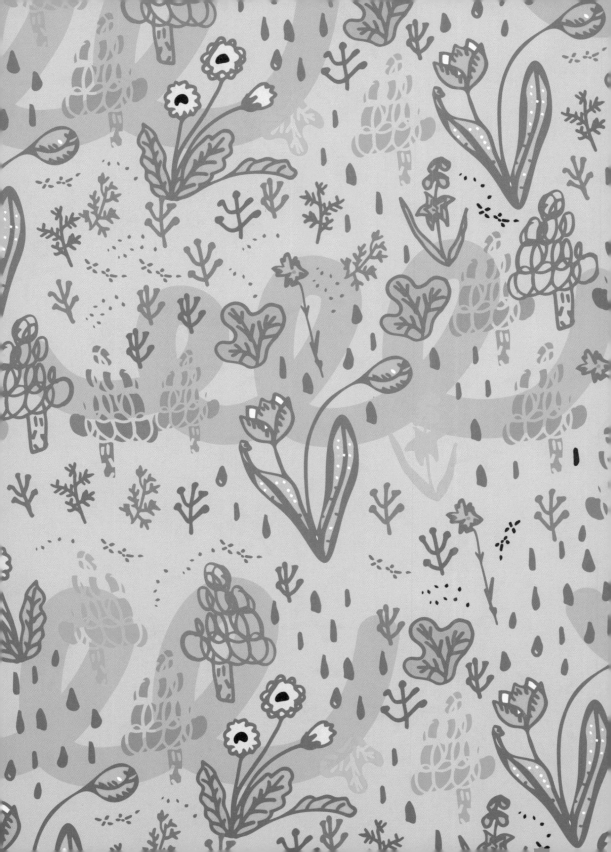

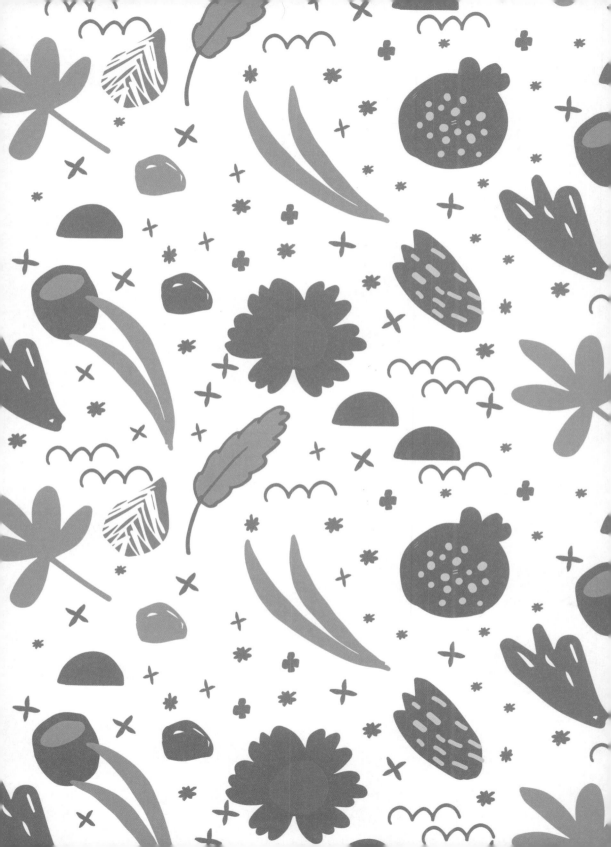

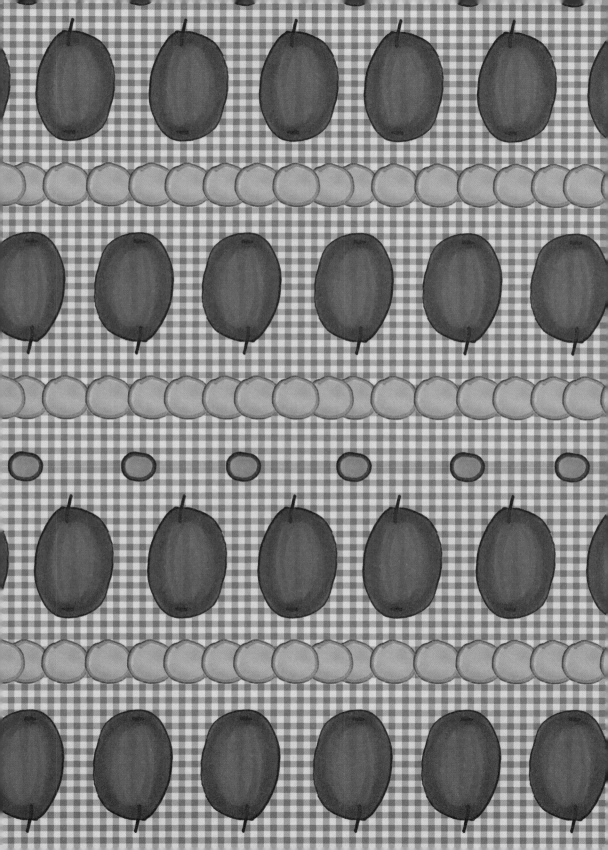

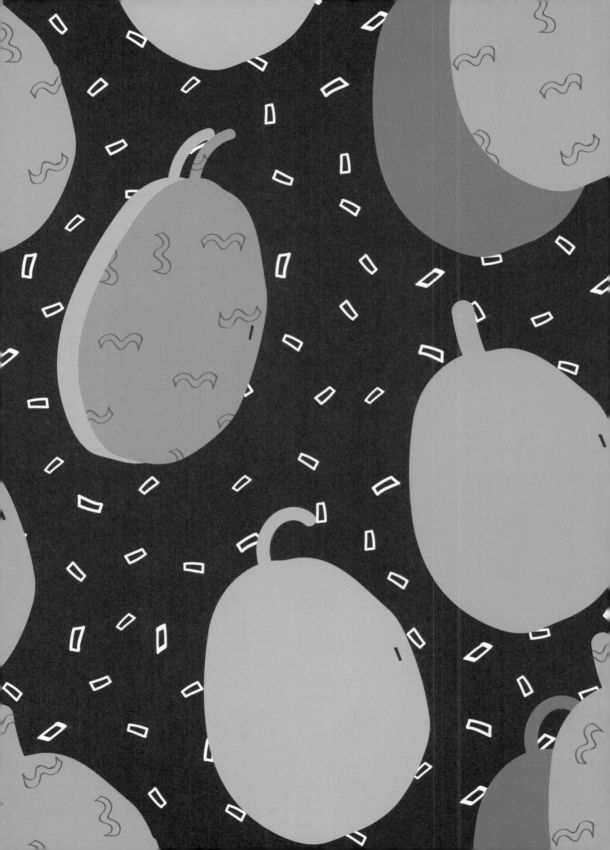

무늬상점 컬렉션

Fabric

무늬상점에서는 패턴디자인 작업을 중심으로 디자인문구와 패브릭상품을 제작하고 판매합니다. 패브릭은 패턴디자인의 매력을 가장 잘 보여줄 수 있는 제품입니다. 파우치, 가방과 같은 소품 뿐 아니라 쿠션, 이불, 커튼과 같은 인테리어 소품, 그리고 주방용품 등 일상에서 유용하게 사용할 수 있는 다양한 패브릭 소품으로 만들 수 있습니다.

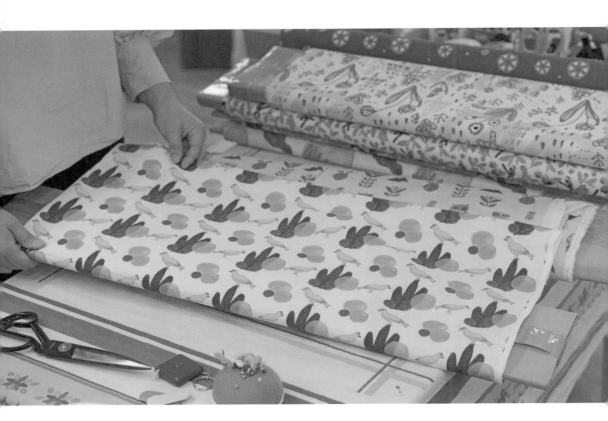

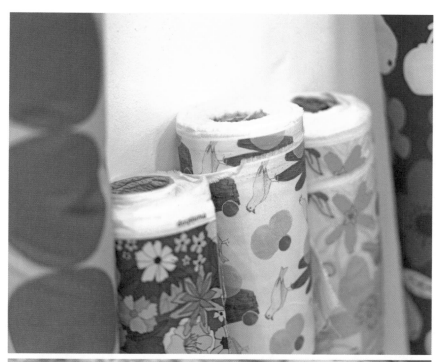

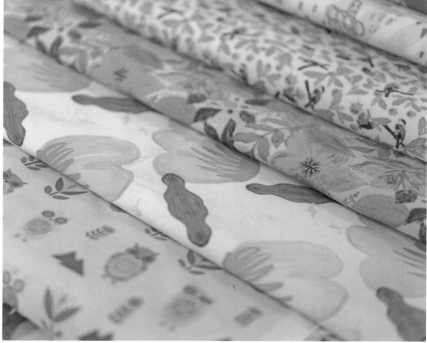

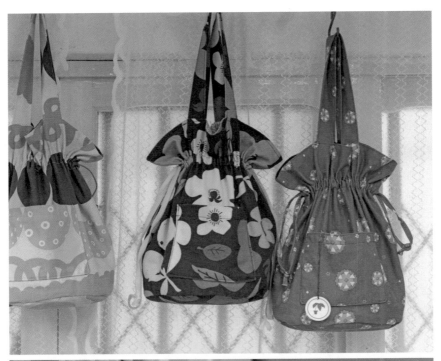

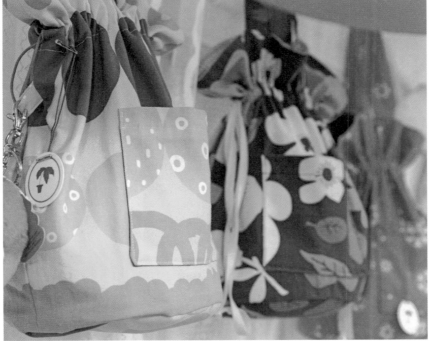

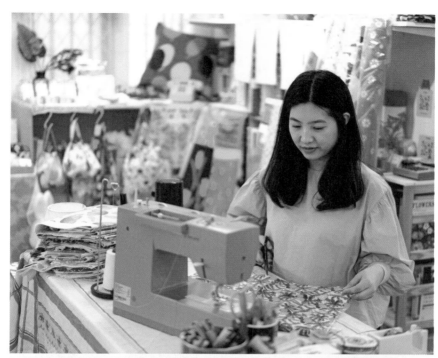

Sewing

원단을 주로 생산하다 보니, 패턴 원단과 어울리는 상품을 고민하게 되었어요. 무늬에 어울리도록 제품을 디자인해야 하는데 그때마다 공장에 샘플을 맡길 수 없었죠. 그 이유 때문에 소잉을 시작했어요. 덕분에 수정해야 할 부분이 보이면 바로 수정할 수 있고 만들고 싶은 상품이 생각나면 샘플을 직접 만들어 볼 수 있어서 좋아요. 그래픽 디자인을 할 때에도 제작할 상품을 먼저 구상하고 그에 맞게 디자인을 할 수 있으니 아이디어를 시각적으로 구체화 하는데 소잉은 큰 도움이 됩니다.

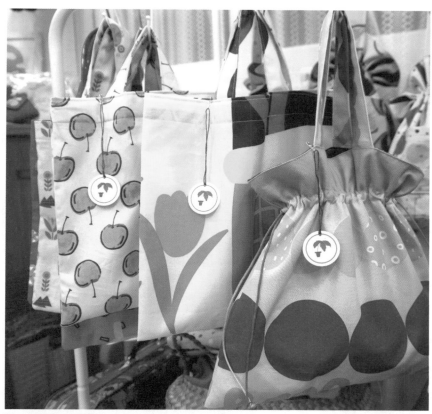

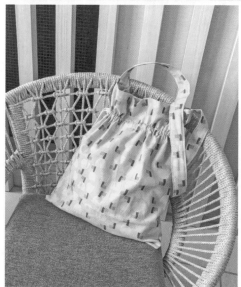

무늬상점 원단으로 제작한 다양한 모양의 패턴 가방

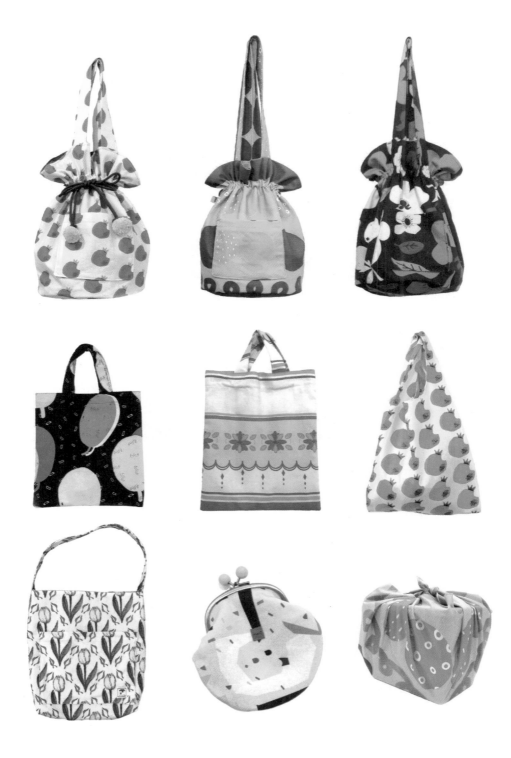

Home / Living

패턴은 침구, 벽지, 커튼, 앞치마, 컵, 접시, 가구 등 집안 곳곳 생활 용품에서 어렵지 않게 찾을 수 있습니다. 그만큼 활용 범위가 넓은 작업입니다.

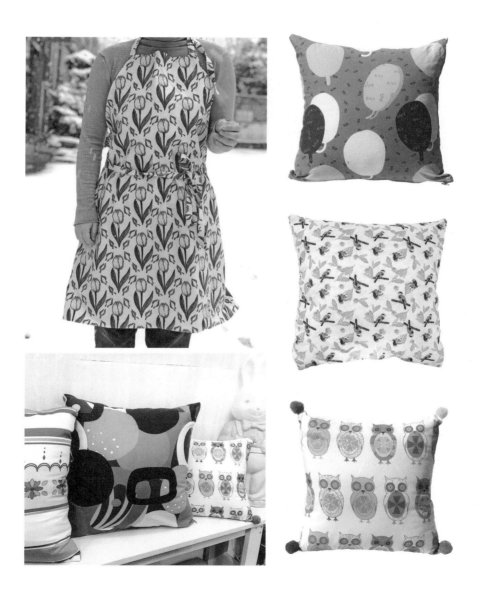

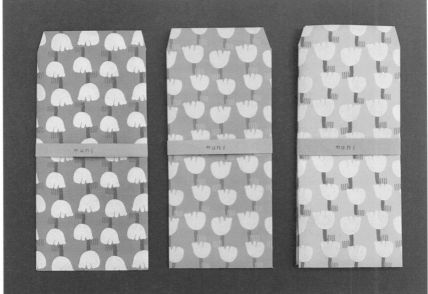
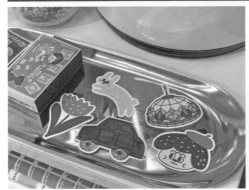

무늬노트 / 휴대폰케이스 / 편지봉투 / 캐릭터 스티커 / 핸드메이드 클립보드

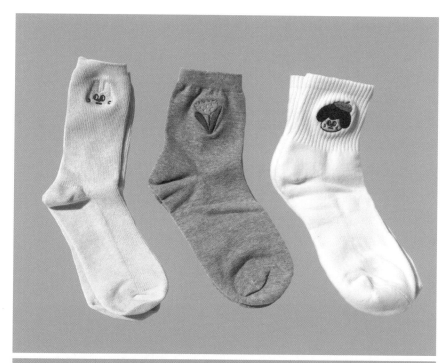

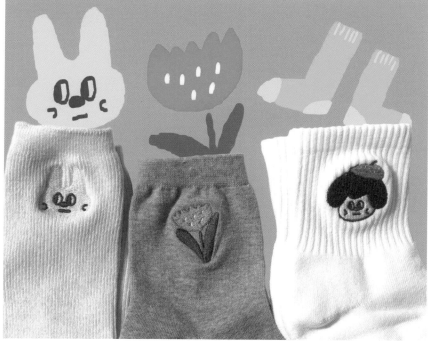

무늬상점 캐릭터 양말

Silkscreen Artwork

실크스크린 작업으로 여러 색을 인쇄하기 위해서는 실크판을 색깔별로 하나씩 얹어서 찍어야 합니다. 이런 방식이 번거롭기도 하고, 실패할 확률도 높지만 직접 판을 만들고 인쇄해보면 실크스크린 특유의 아날로그한 색감과 원단에 잉크가 흡수되어 표현되는 느낌, 다색 인쇄를 할 때 색이 겹쳐서 표현되는 부분 등 디지털 프린팅 하고는 또 다른 매력을 느낄 수 있습니다.

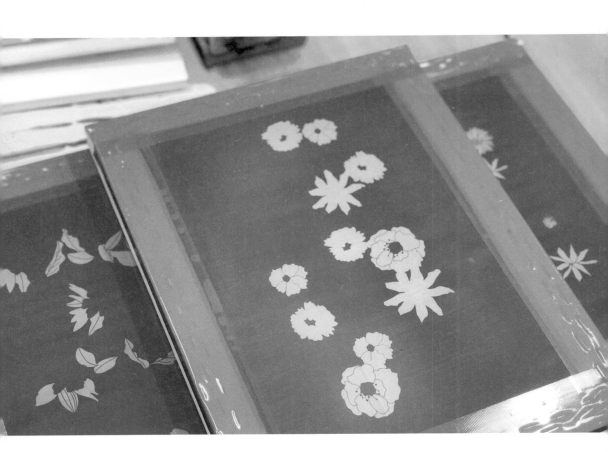

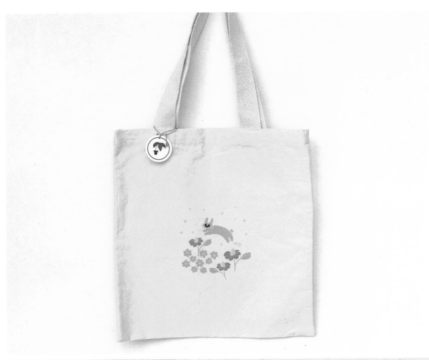

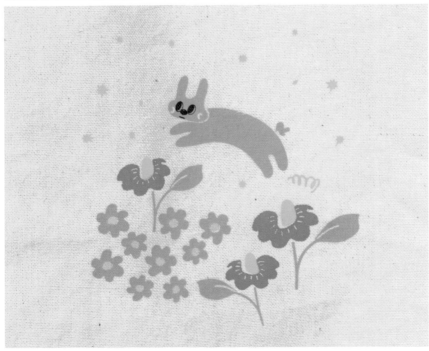

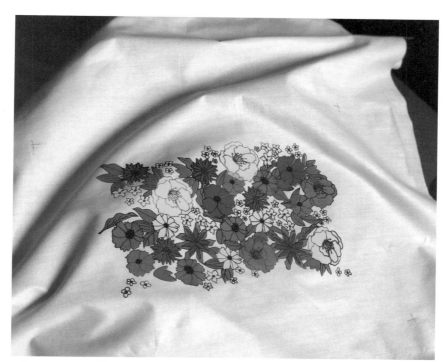

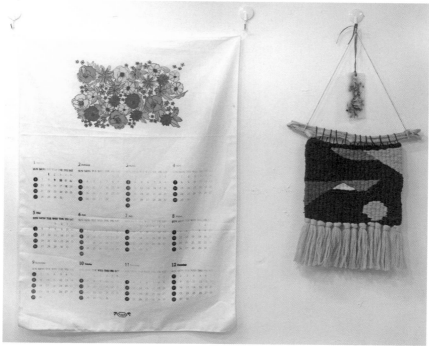

Stationery

패턴은 패브릭뿐만 아니라 디자인문구에도
접목하기 좋은 작업입니다. 이렇게 패브릭
과 문구 제품을 경계 없이 작업할 수 있다는
점이 패턴의 큰 장점입니다.

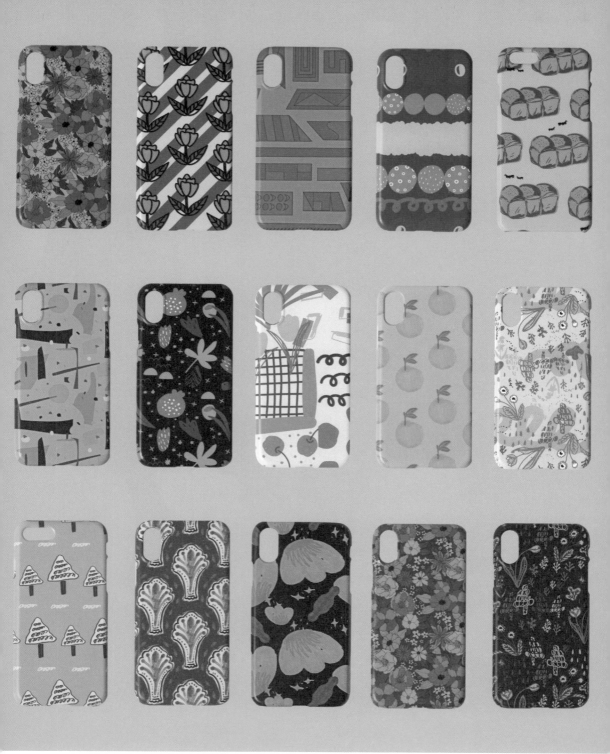

Pattern × Phone Case

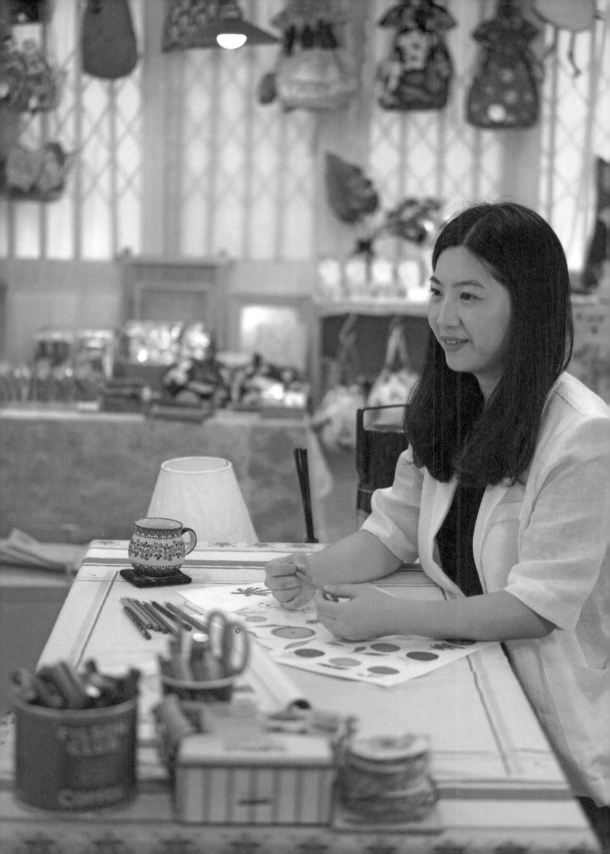

패턴디자인 클래스

손그림부터 그래픽작업까지

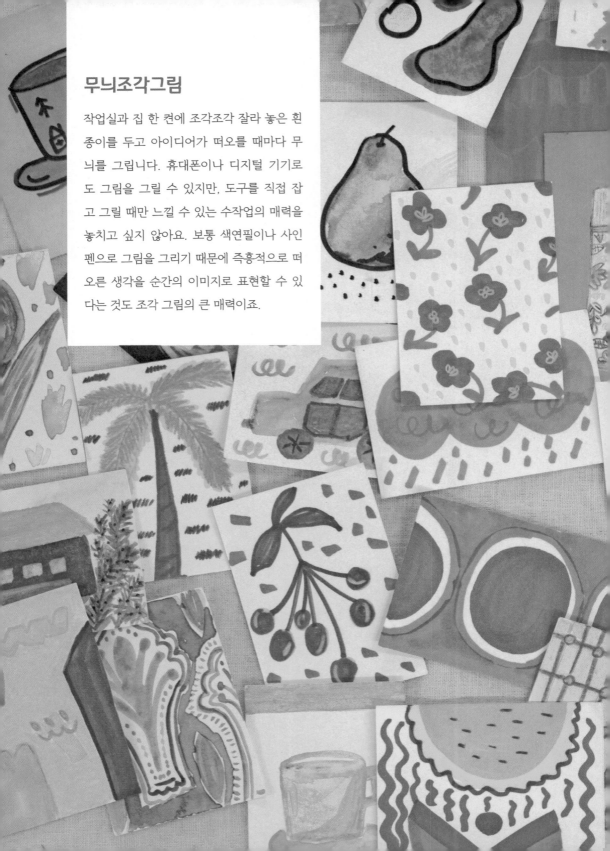

무늬조각그림

작업실과 집 한 켠에 조각조각 잘라 놓은 흰 종이를 두고 아이디어가 떠오를 때마다 무늬를 그립니다. 휴대폰이나 디지털 기기로도 그림을 그릴 수 있지만, 도구를 직접 잡고 그릴 때만 느낄 수 있는 수작업의 매력을 놓치고 싶지 않아요. 보통 색연필이나 사인펜으로 그림을 그리기 때문에 즉흥적으로 떠오른 생각을 순간의 이미지로 표현할 수 있다는 것도 조각 그림의 큰 매력이죠.

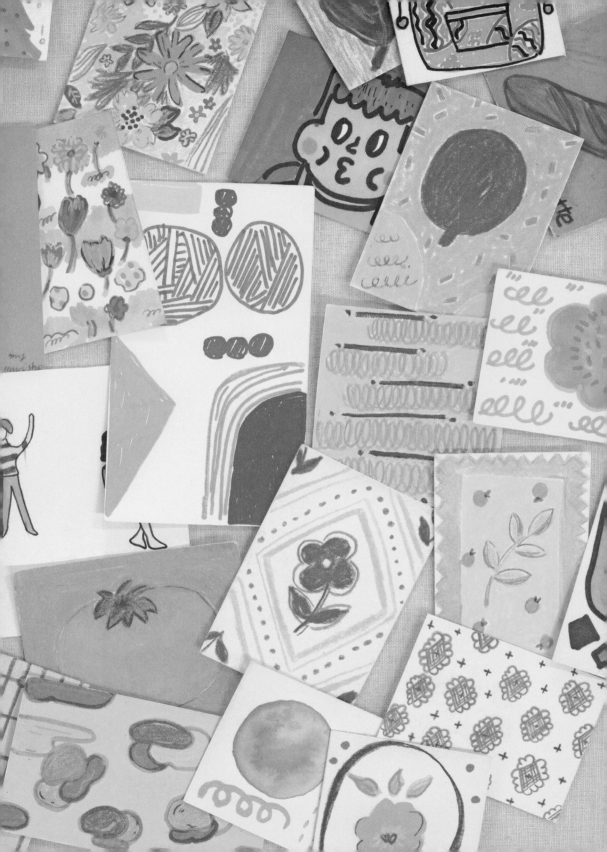

"무늬를 그립니다. 무늬를 새깁니다."

제가 하는 작업을 누군가에게 설명해야 할 때 이렇게 이야기 합니다.

그래픽으로 작업하고 끝내는 것이 아니라 패턴디자인을 기반으로 디자인문구, 인테리어 소품, 패션 소품 등 일상생활에서 사용하는 제품을 제작하는 것까지를 하나의 작업으로 생각합니다. 평소에 그래픽 작업과 공예 작업을 섞는 것에 관심이 많아서 제품을 생산할 때에도 공장에 모든 것을 맡기기 보다는 과정 안에 수작업으로 제품의 완성도를 높일 수 있는 부분이 있는지 고민하고 있습니다.

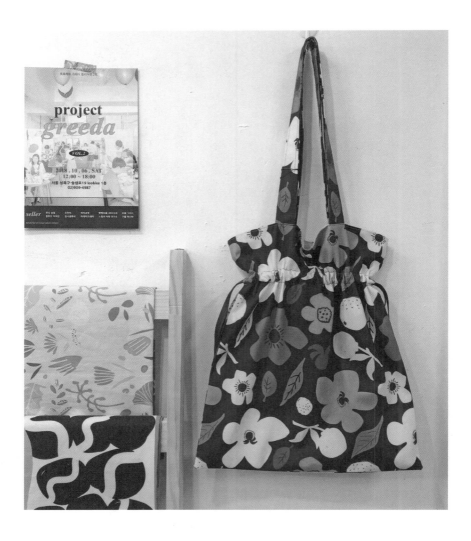

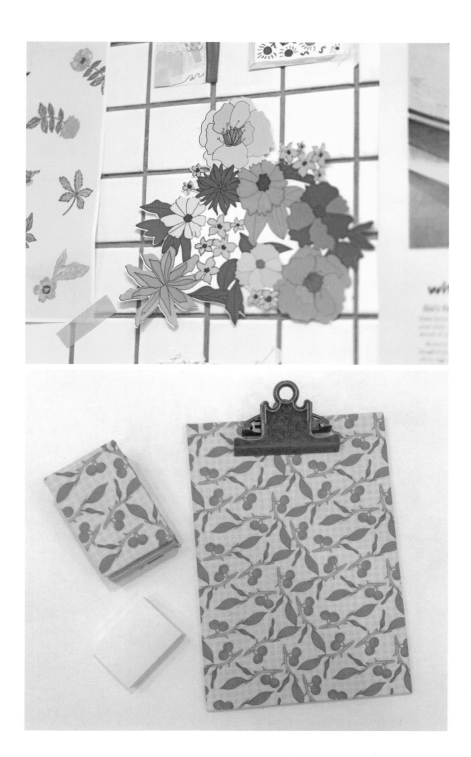

Inspiration

여행지에서의 인상 깊은 풍경, 길가에 핀 꽃과 식물을 사진으로 기록합니다. 꽃과 식물은 저의 작업에 주된 주제가 됩니다. 사진으로 찍은 것을 일기를 쓰듯 그림과 색으로 종이에 기록합니다. 이렇게 일상에서 한 장 한 장 나만의 무늬 조각을 쌓아갑니다.

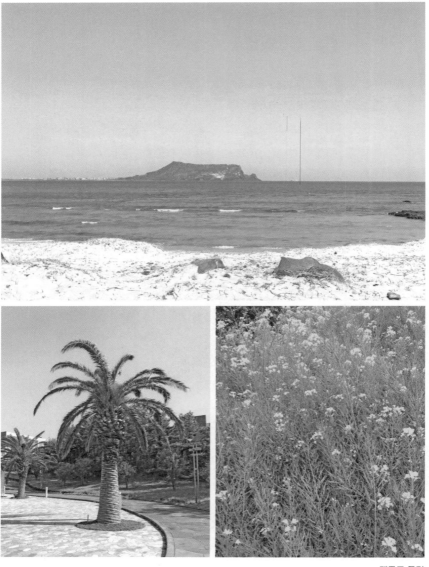

제주도 풍경

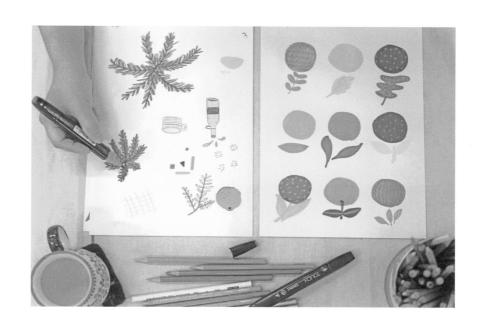

제주도를 주제로 그린 그림

Drawing

꽃을 주제로 그린다고 했을 때 표현 방식은 다양합니다. 꽃의 모양을 사실적으로 그
릴 수도 있고, 꽃 모양에서 부각하고 싶은 부분과 덜어내고 싶은 부분을 구분해서 단
순한 형태로 그릴 수도 있어요. 꽃을 주 모티프로 스케치 했다면 그것과 연관된 꽃잎,
씨앗, 흙 등 부수적인 모티프를 연상해서 함께 그립니다.

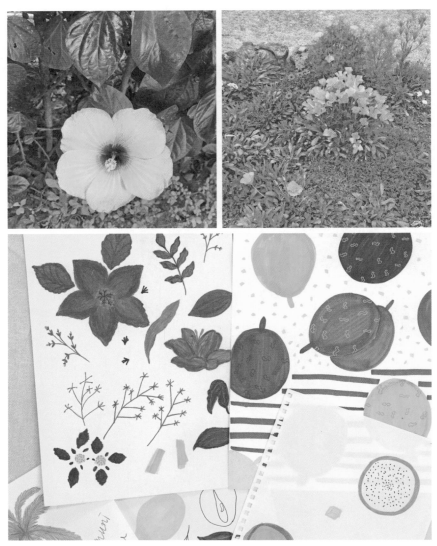

꽃과 식물은 모양뿐만 아니라 색으로도 패턴디자인 작업에 많은 영감을 줍니다.

꽃밭 일러스트레이션

무늬 그리기, 도구 살펴보기

마커, 사인펜, 색연필, 아크릴 물감, 오일파스텔 등 채색 도구는 종류가 많은 만큼 사용법과 장점도 각기 다릅니다. 각자 자신에게 어떤 도구가 잘 맞는지 직접 사용해보고 선택하는 것이 좋습니다. 저는 주로 유성 색연필과 마커 사인펜을 사용해서 무늬를 그립니다. 작업에 따라 그리기 도구가 변하기도 하지만 은은한 컬러 보다는 원색과 채도가 높은 색을 선호하기 때문에 주로 마커 사인펜으로 그리고 세부적인 질감 표현이나 명암 표현을 유성 색연필로 마무리 합니다.

마커 사인펜

마커는 작업할 때 빠르게 마르고 진한 발색으로 흰 종이에 그렸을 때 그림의 경계가 분명하고 그림을 또렷하게 그릴 수 있습니다. 굵기가 다양하지는 않아서 마커 사인펜으로는 밑그림을 그리고 그 위에 색연필로 질감이나 명암을 그려 주거나 라인 등을 추가적으로 그리면 더 세밀한 표현이 가능합니다.

유성 색연필

색연필은 힘 조절에 따라 색의 진하기와 선명함이 달라지기 때문에 명암을 표현하기에 좋습니다. 수채화 색연필과 유성 색연필이 있는데 발색이 선명한 것을 원하면 유성 색연필을 은은한 느낌, 수채화 느낌을 원한다면 수채화 색연필을 선택합니다.

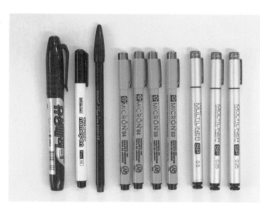

펜

매직과 네임펜은 유성펜으로 물에 번지지 않고, 종이 뿐 아니라 목재 유리 등 다양한 재료에 사용할 수 있습니다. 얇은 종이에 그림을 그렸을 때 번지는 현상이 있어서 매직으로 그림을 그릴 때에는 종이가 얇지 않고 번짐이 덜한 종이에 그리는 것이 깔끔한 작업하기에 좋습니다.

모나미 플러스펜은 수성펜으로 종이에 사용할 때 번짐이 조금 있습니다. 굵기는 0.4mm로 세밀한 그림 표현도 어느 정도 가능합니다.

사쿠라 피그마 마이크론, 코픽 멀티라이너SP펜은 중성펜으로 물에 지워지지 않는 수성안료입니다. 펜 굵기가 다양하여 원하는 굵기를 선택해서 사용할 수 있고, 종이에 그림을 그렸을 때 빨리 건조되고 번지지 않는 장점이 있습니다. 변색되지 않아 그림을 오래 보관하기에도 좋습니다.

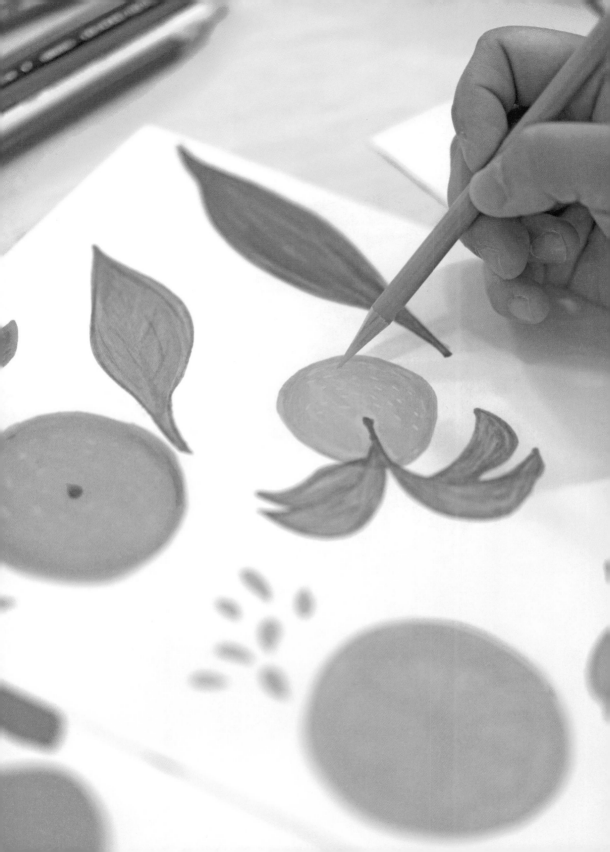

Step1 무늬 그리기

패턴을 개발할 때에는 주제와 컨셉에 맞는 스케치가 나올 때까지 여러 번 밑그림을 그리고, 고치고를 반복합니다.

1. 연필로 밑그림 그리기

2. 검정 라인펜으로 밑그림 정리하기

3. 컬러 계획 세우기

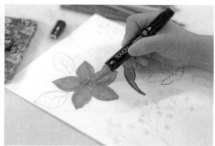

4. 마커 사인펜으로 칠하기

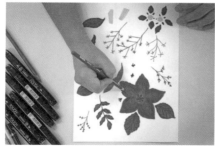

5. 유성 색연필로 질감 표현하고 디테일 작업

6. 그림 스캔하기
◆ 스캐너를 이용하거나 스캔 어플리케이션을 이용해도 좋습니다.

그래픽 작업 – 포토샵 패턴디자인

반복의 원리, 원리핏

패턴은 무늬 하나를 반복할 수도 있고, 여러 개의 무늬로 묶인 하나의 그룹을 반복해서 완성할 수도 있습니다. 이때 반복되는 지점의 무늬가 어긋나지 않도록 작업을 해야 하는데 이 작업을 '원리핏(one-repeat)' 작업이라고 합니다. 그래픽으로 리핏 작업을 하기 전에 종이에 그림을 그려서 리핏 작업을 해보겠습니다.

1. 종이에 패턴의 모티프가 되는 그림을 그립니다. 이때 그림이 종이 바깥으로 걸쳐 있지 않도록 그려주세요.

2. 가위로 종이의 정 가운데를 세로, 가로 방향으로 잘라줍니다.

3. 네 개의 종이 조각을 원래 위치에
서 대각선 방향으로 옮깁니다.

4. 대각선으로 이동한 조각을 붙이
면 중앙에 빈 공간이 생깁니다.

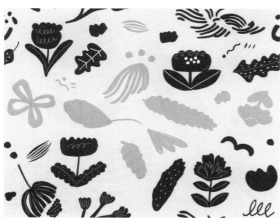

5. 빈 공간을 새롭게 그림으로 채우
면, 종이를 옆으로 이어 붙이거나 아
래로 이어 붙였을 때 그림이 어긋나
지 않는 패턴 원리핏이 완성됩니다.

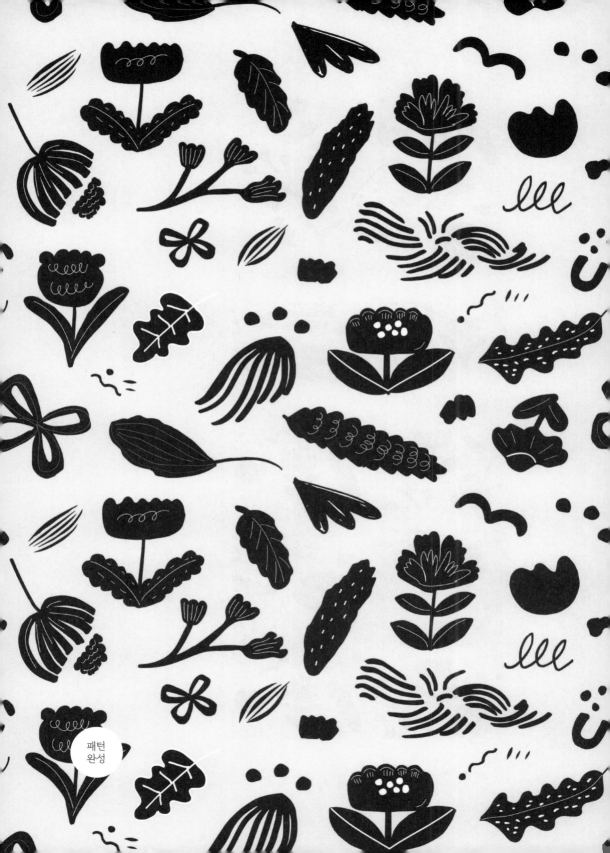

패턴
완성

포토샵 원리핏

손으로 그린 그림을 패턴디자인으로 어떻게 완성할 수 있는지 '반복의 원리'를 알았다면, 이제 디지털 파일로 원리핏 만드는 방법을 알아보겠습니다. 디지털 원리핏 작업은 내가 디자인한 패턴으로 상품을 제작하기 위해 꼭 필요한 과정입니다.

스캔 받은 그림으로 포토샵 프로그램을 이용해 패턴 원리핏 작업을 해보겠습니다.

1. 스캔 받은 밑그림을 포토샵으로 열어주세요.

2. ❶ 자동 선택 도구로 그림에서 ❷ 흰색 배경 부분을 선택 후 [delete] 키를 눌러 지워줍니다.

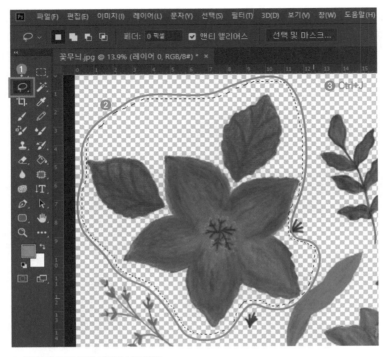

3. 올가미 도구로 개체 레이어 분리하기

자동 선택 도구로 흰색 배경을 지우고 난 다음, 투명 배경이 되면 ① 올가미 도구로 분리하고 싶은 개체를 ② 선택한 다음 ③ 별도의 레이어로 분리 작업을 해줍니다.

◆ 선택한 개체를 별도의 레이어로 분리 복사하려면 올가미로 선택 후 단축키 [Ctrl+J]를 누릅니다.

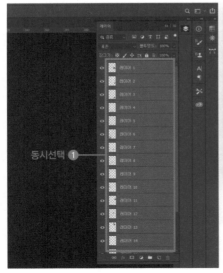

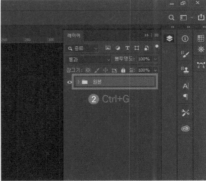

4. 분리한 레이어를 ① 동시 선택하고 ② 단축키 [Ctrl+G]를 눌러서 '그룹'으로 묶어줍니다. 그룹 이름을 '원본'으로 지정합니다.

◆ 레이어 동시 선택은 Ctrl키를 누르고 동시 선택 할 레이어를 하나씩 클릭하면 됩니다.

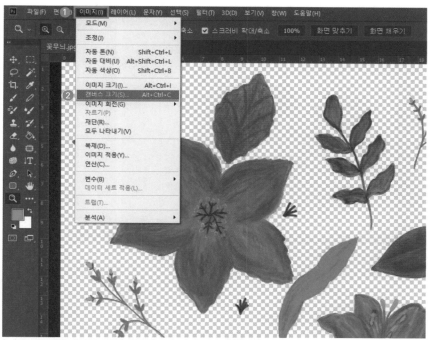

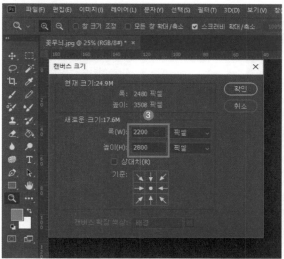

5. 캔버스 크기 지정

상단 메뉴에서 ❶ [이미지] ❷ [캔버스크기]를 선택하고 패턴디자인 작업을 할 ❸ 캔버스 크기를 정합니다. 이때 단위는 '픽셀'로 지정하고 짝수로 정해주세요. 본 책에서는 가로 2200px, 세로 2800px로 지정했습니다.

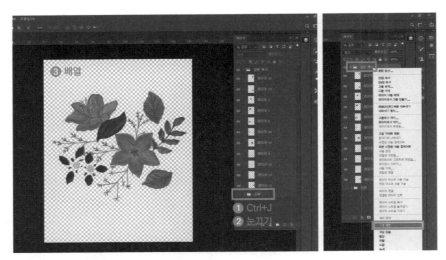

6. 패턴 배열하기

1) '원본' 폴더를 선택하고 ❶ 단축키 [Ctrl+J]를 눌러서 복사합니다. 그리고 ❷ '원본' 폴더 눈을 꺼주세요.

2) 복사한 폴더에 있는 레이어로 도화지에 ❸ 배열합니다.

3) 이때, 오브젝트가 도화지 밖으로 나가지 않도록 도화지 안쪽으로 배치합니다.

4) 배치를 한 다음에는 '원본 복사' 폴더를 하나의 레이어로 병합합니다.

◆ '원본 복사' 폴더에 마우스 오른쪽 버튼 클릭하고 [그룹 병합]을 선택합니다.

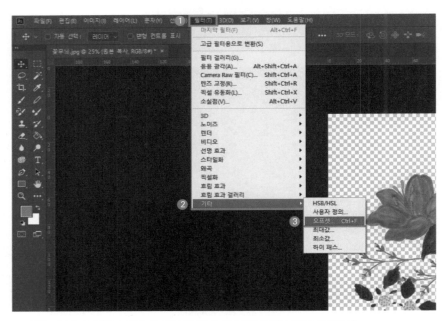

7. 병합한 레이어를 선택하고, 상단 메뉴에서 ❶ [필터] ❷ [기타] ❸ [오프셋]을 선택합니다.

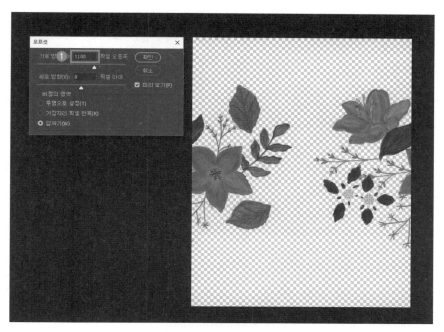

8. ① [도화지 가로 방향]에 현재 도화지 가로 값의 반값을 입력하고, '확인'을 눌러주세요.

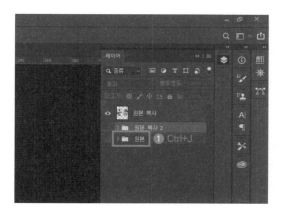

9. 도화지의 빈 공간을 다시 채워줍니다.
① '원본' 폴더를 선택하고 [Ctrl+J]키를 눌러서 복사한 다음 복사한 폴더에 있는 레이어로 도화지 빈 공간을 채워줍니다. 이번에 배열할 때에도 그림이 도화지 밖으로 나가거나 걸쳐 있지 않도록 배열합니다.

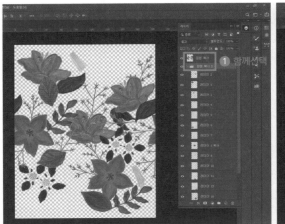

10. 기존에 병합했던 레이어와 새롭게 빈 공간을 채운 '그룹' 레이어를 함께 병합합니다.

♦ 이때 눈을 끈 '원본' 폴더는 함께 병합하지 않도록 주의해 주세요.

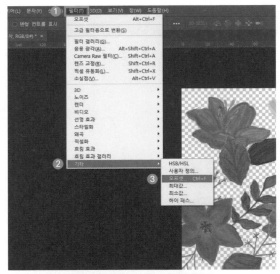

11. 병합한 레이어를 선택하고 상단 메뉴에서 ❶ [필터] ❷ [기타] ❸ [오 프셋]을 선택합니다. ❹ [도화지 세로 방향]에 현재 도화지 세로 값의 반값을 입력하고, '확인'을 눌러주세요.

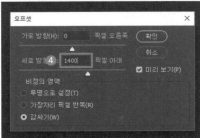

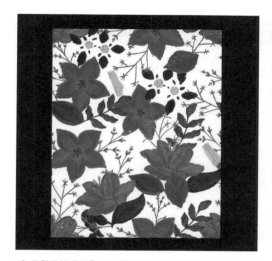

12. 도화지 빈 공간은 다시 '원본' 폴더를 복사해서 채워주고, 패턴을 완성합니다.

13. 완성한 패턴 등록하기
상단 메뉴에서 ❶ [편집] ❷ [패턴정의]를 선택합니다.

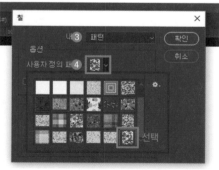

14. 패턴 전개하기

1) 포토샵에서 [파일] - [새로만들기]로 패턴을 전개해 볼 도화지를 열어주세요.

2) 상단 메뉴에서 ❶ [편집] ❷ [칠]에서 내용 ❸ 패턴을 선택하고, ❹ 사용자 정의 패턴에서 내가 등록한 패턴을 선택합니다.

◆ TIP. 너무 작은 도화지는 패턴이 반복되는 것이 잘 안 보일 수 있기 때문에 A3 도화지 크기 이상을 열고 전개해 보는 것이 좋습니다.

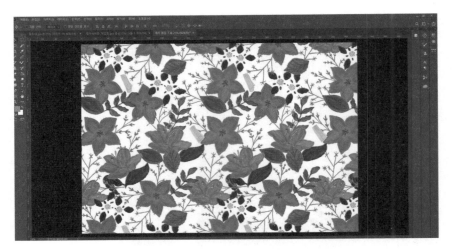

패턴 완성!

그래픽 작업 – 일러스트레이터 패턴디자인

이번 단계에서는 일러스트레이터로 원리핏(one-repeat)작업하는 방법을 알아보겠습니다.

일러스트레이터 원리핏

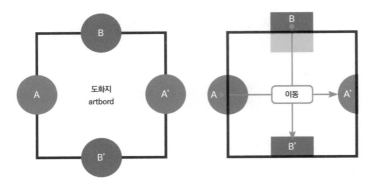

사각형 도화지를 기준으로 A에 무늬가 걸쳐 있다면, 맞은편 A' 자리에도 같은 모양의 무늬가 걸쳐 있어야 하고, B위치에 무늬가 걸쳐 있다면 맞은편 B' 자리에도 같은 모양의 무늬가 걸쳐 있어야 합니다.

이 원리에 따라 일러스트레이터로 원리핏 작업을 한다면,

1. 스캔 받은 밑그림을 일러스트레이터에서 열어주세요.

2. 일러스트레이터 그리기 도구(연필, 펜, 브러쉬 등)를 이용해 밑그림을 그리고 색을 입힙니다.

3. 일러스트레이터에서 새 도화지를 만들어 주세요. [도화지 크기, 색상모드, 해상도]를 지정합니다.
책에서는 아래와 같이 지정하겠습니다.
1) 도화지 크기: 폭 350mm, 높이 280mm 2) 색상 모드: CMYK 3) 래스터 효과: 300ppi로 설정합니다.
◆ 도화지 크기와 색상 모드, 해상도는 고정된 수치가 아니고 작업에 따라 바뀔 수 있습니다.

4. 패턴 배열하기

1) 새롭게 연 도화지에 패턴 작업할 그림 소스를 모두 불러옵니다.

2) 각 구성 요소가 잘 어우러지도록 그림을 회전, 반사, 크기 조정 등을 통해 도화지에 자유롭게 배열해 보세요.

3) 도화지에 배열한 것을 모두 드래그해서 도화지 왼쪽 위 꼭지점에 놓습니다.

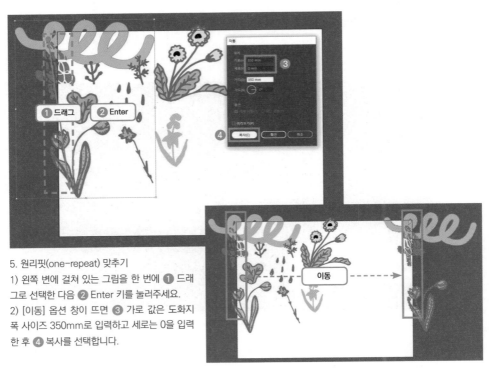

5. 원리핏(one-repeat) 맞추기

1) 왼쪽 변에 걸쳐 있는 그림을 한 번에 ① 드래 그로 선택한 다음 ② Enter 키를 눌러주세요.

2) [이동] 옵션 창이 뜨면 ③ 가로 값은 도화지 폭 사이즈 350mm로 입력하고 세로는 0을 입력 한 후 ④ 복사를 선택합니다.

왼쪽 변에 걸쳐 있는 그림이 오른쪽 변에도 똑같이 복사되었습니다.

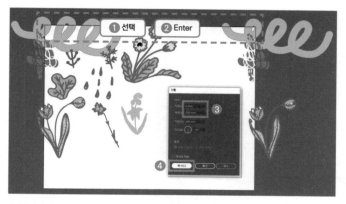

6. 윗변에 걸쳐 있는 부분도 한 번에 ❶ 선택한 다음 ❷ Enter를 눌러서
❸ 가로 값은 0, 세로 값은 280mm를 입력한 후 ❹ 복사를 선택합니다.

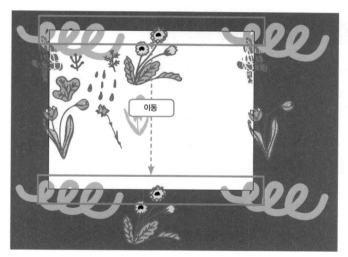

윗변에 걸쳐 있던 그림이 아랫변에도 똑같이 복사되었습니다.

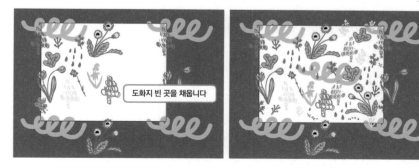

7. 도화지 가운데에 빈 곳을 채워줍니다.

8. 패턴 배경색 넣기

완성된 원리핏(one-repeat)파일에 배경색을 지정합니다.

◆ 배경색을 넣을 때 도화지 크기보다 큰 사각형을 그린 다음, 사각형에 색을 입히고 사각형 위치를 맨 아래로 보냅니다.

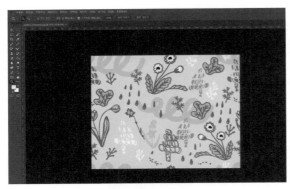

9. 패턴 등록과 패턴 전개 / 포토샵

1) 완성한 원리핏 파일을 일러스트레이터(ai)파일 또는 이미지(jpg) 파일로 저장합니다.

2) 포토샵으로 일러스트레이터 원리핏 파일을 열어주세요.

3) 열린 파일을 포토샵 상단 메뉴에서 [편집] – [패턴정의]로 등록합니다.

4) 포토샵에서 패턴을 입힐 도화지를 새로 열고 [편집] – [칠]에서 등록한 패턴을 지정합니다.

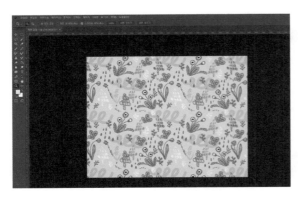

패턴 완성!

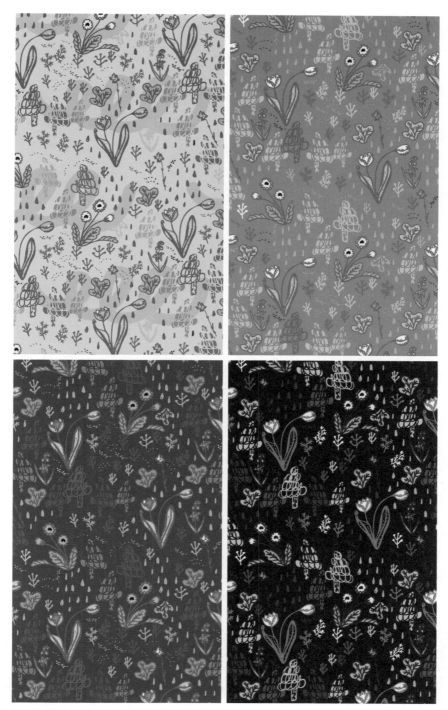

패턴 컬러웨이 4가지

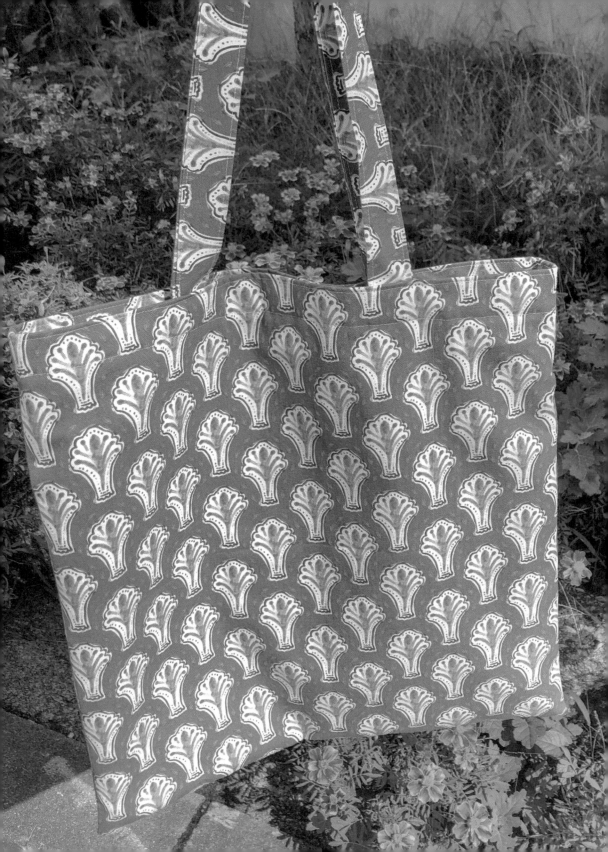

패턴디자인 응용

패턴디자인은 모티프를 어떻게 '반복'하느냐에 따라 전혀 다른 느낌을 줍니다. 다시 말해 배열을 어떻게 하느냐에 따라 패턴의 완성도가 달라지게 돼요. 기본 배열을 익힌 다음에는 같은 모티프로 배열만 다양하게 바꿔 보아도 색다른 패턴을 완성할 수 있습니다.

1. 패턴의 배열

정형배열

일정한 간격과 규칙성으로 배열하는 방법을 '정형배열'이라고 합니다. 예를 들어 일렬로 무늬를 나열하는 것, 또는 벽돌을 쌓듯이 첫 줄에 무늬를 똑바로 배치하고, 둘째 줄은 첫 줄 기준으로 조금씩 엇갈려 배치하는 방법이 대표적인 정형배열이예요. 정형배열은 정돈된 패턴을 디자인하고 싶을 때 사용할 수 있는 배치 방법입니다.

정형
평이음

정형
벽돌배열

비정형배열

무늬를 일정한 규칙성 없이 배열하는 방법을 '비정형배열'이라고 합니다. 무늬를 상, 하, 좌, 우 반전 또는 다양한 각도로 회전하여 비정형 패턴을 만들 수 있습니다. 비정형 배열은 생동감 있는 패턴을 디자인하고 싶을 때 사용할 수 있는 배치 방법입니다.

마름모 & 오지 배열

기본 배열을 응용하여 이번에는 모티프가 마름모 모양일 때와 양파 모양처럼 가운데가 둥근 오지(ogee) 모양일 때 만들 수 있는 배열 방법입니다.

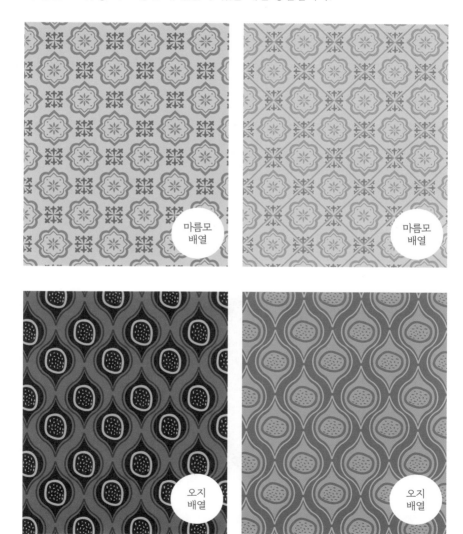

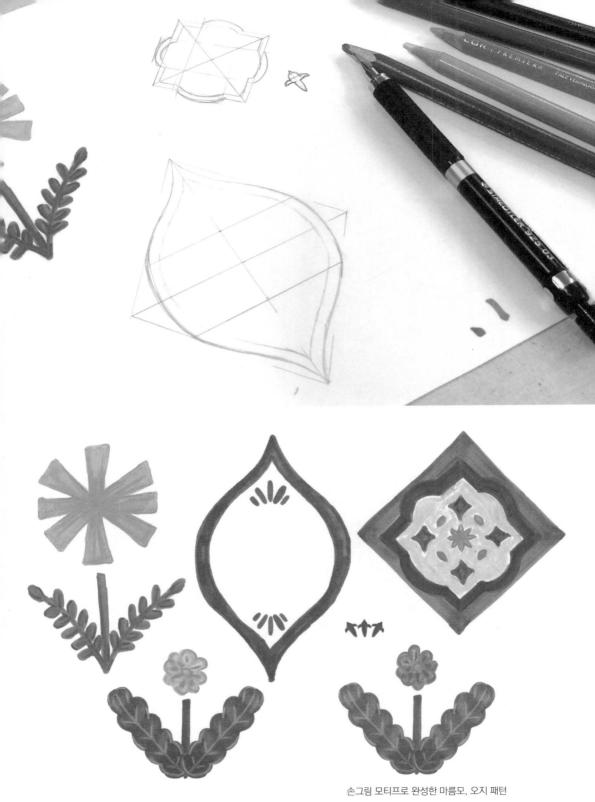

손그림 모티프로 완성한 마름모, 오지 패턴

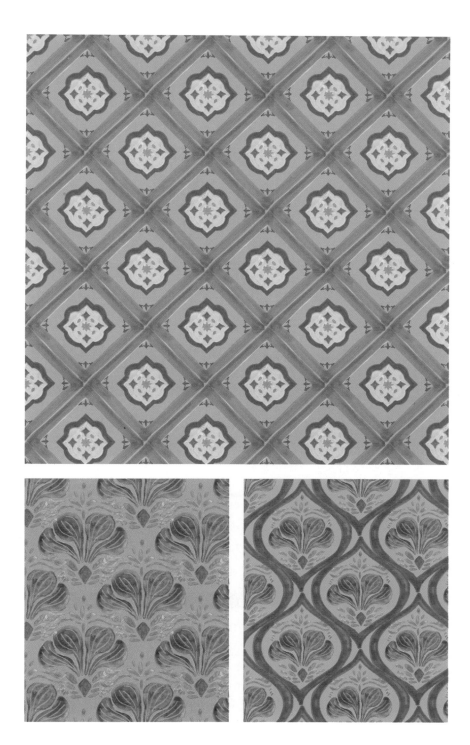

마름모 & 오지 원리핏

마름모 형태의 모티프를 준비해주세요. 마름모 형태는 가로, 세로 비율이 똑같은 정
마름모 형태가 좋습니다.

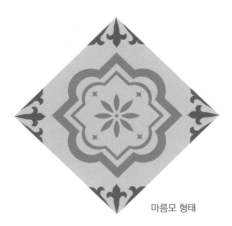

마름모 형태

1. 포토샵으로 새 도화지를 열고, 마름모 모티프를 불러옵니다.

◆ 도화지 사이즈는 임의로 정할 수 있습니다.

1) 본 책에서는 가로, 세로 1000px 지정합니다.

2) 해상도 300dpi, 컬러 RGB 모드로 지정합니다.

2. ❶ 사각 선택 도구를 선택하고, 상단 메뉴에서 ❷ [스타일] 부분을 '크기 고정'으로 선택합니다.

크기 고정 옆에 수치를 도화지 크기의 ❸ 가로, 세로 반값으로 입력합니다.

◆ 책에서는 가로, 세로 500px 로 지정했습니다. 이때 단위도 잘 확인해서 입력해주세요.

3. 사각 선택 도구를 선택한 상태에서 도화지에서 1/4 영역을 클릭하고, 복제(Ctrl+J)합니다.

◆ 도화지의 1/4 영역을 모두 같은 방식으로 선택한 후, 레이어 복제(Ctrl+J)를 합니다.

4. 복사한 1/4조각을 원래 있던 위치에서 각각 대각선으로 이동합니다.

5. 마름모 배열 원리핏이 완성되었습니다.
◆ 패턴 등록과 전개하는 방법은 72p 내용 참고해주세요.

오지(ogee) 모양도 마름모(rhombus) 원리핏과 같은 방법으로 만들 수 있습니다.

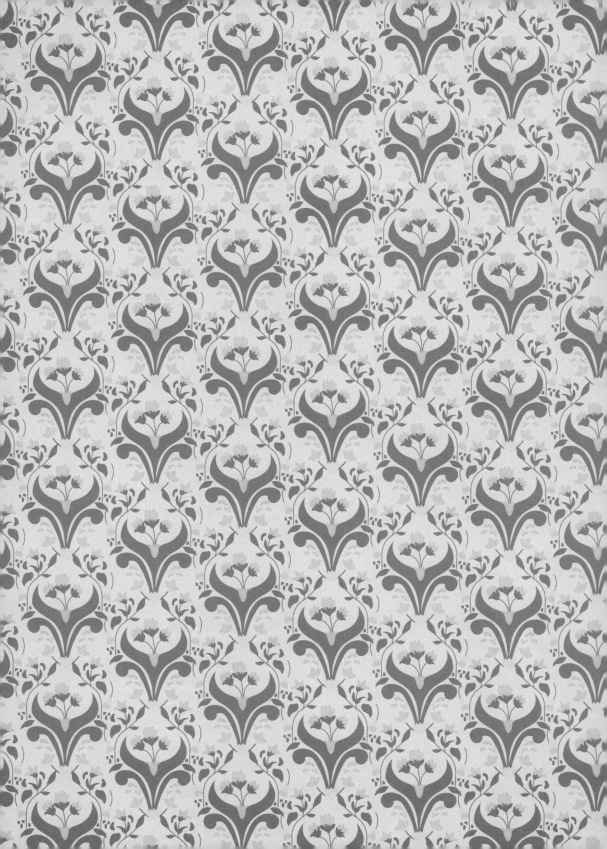

2. 컬러웨이

패턴은 배열 뿐 아니라 컬러웨이(colorway) 작업을 통해서도 여러 스타일로 변주할
수 있습니다. 하나의 패턴에 3~7가지 컬러웨이 작업을 거쳐 최종 패턴을 완성합니다.

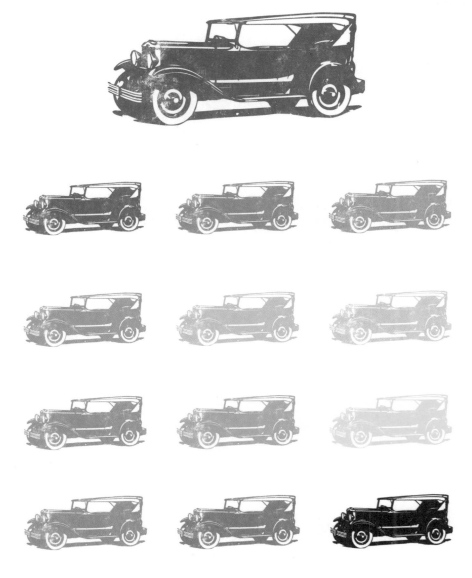

포토샵 – 컬러웨이

완성된 패턴을 포토샵에서 열고, 상단 메뉴에서 [이미지] – [조정] – [색조]를 선택해서 색조 값을 조정하여 완성할 수 있어요.

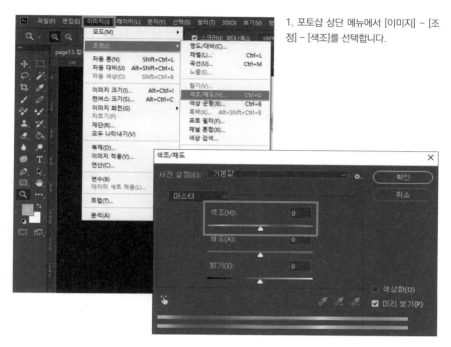

1. 포토샵 상단 메뉴에서 [이미지] – [조정] – [색조]를 선택합니다.

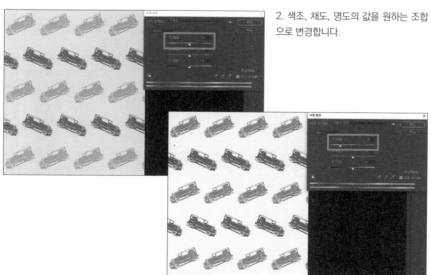

2. 색조, 채도, 명도의 값을 원하는 조합으로 변경합니다.

일러스트레이터 - 컬러웨이

일러스트레이터 프로그램에서는 '아트웍'이라고 하는 기능을 이용해서 전체적인 색 조합을 손쉽게 변경할 수 있습니다.

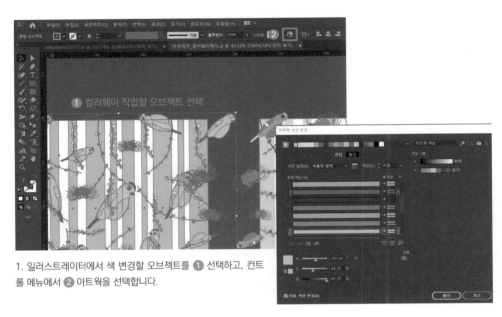

1. 일러스트레이터에서 색 변경할 오브젝트를 ❶ 선택하고, 컨트롤 메뉴에서 ❷ 아트웍을 선택합니다.

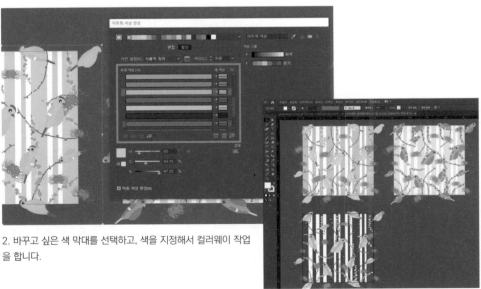

2. 바꾸고 싶은 색 막대를 선택하고, 색을 지정해서 컬러웨이 작업을 합니다.

패턴에 맞게 메인 컬러와 서브 컬러 계획을 세우고 작업을 하면, 하나의 컨셉 안에서도 다양한 분위기를 연출할 수 있습니다.

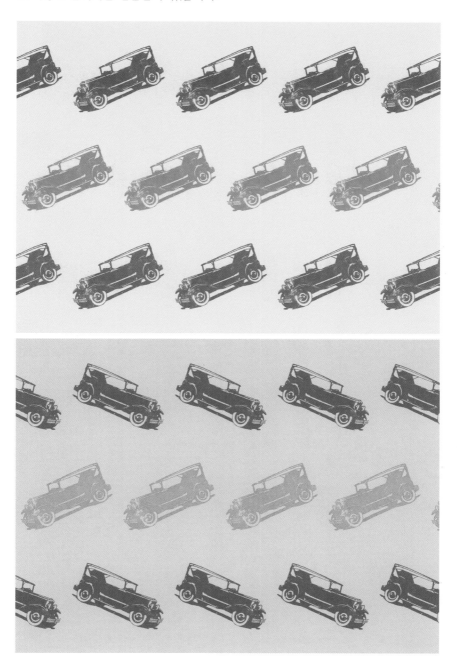

Color, Inspiration

많은 컬러 중에서 하나의 색을 선택하는 것은 디자인 작업에서 아주 중요한 작업입니다. 색의 감각을 키우기 위해 평소 주변을 잘 관찰하고, 영감을 주는 컬러 조화는 사진으로 기록하고 수집하는 것. 사소하지만 이러한 습관이 작업을 풍성하게 하는데 큰 영향을 준다고 생각합니다.

평소 컬러에 대한 아이디어는 빈티지 옷이나 소품에서 많이 얻어요. 여행할 때 빈티지 상점은 빼놓지 않고 들르는 곳 중 하나예요. 시간의 흔적이 고스란히 묻어있는 빛바랜 색은 그래픽 속 선명한 색을 볼 때와는 또 다른 영감을 줍니다.

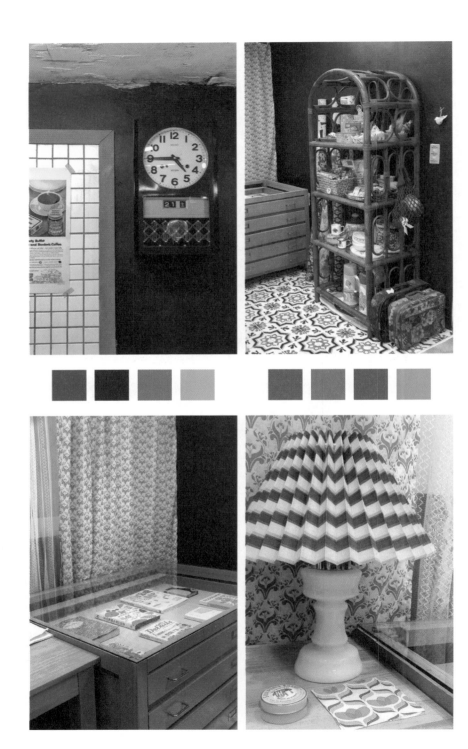

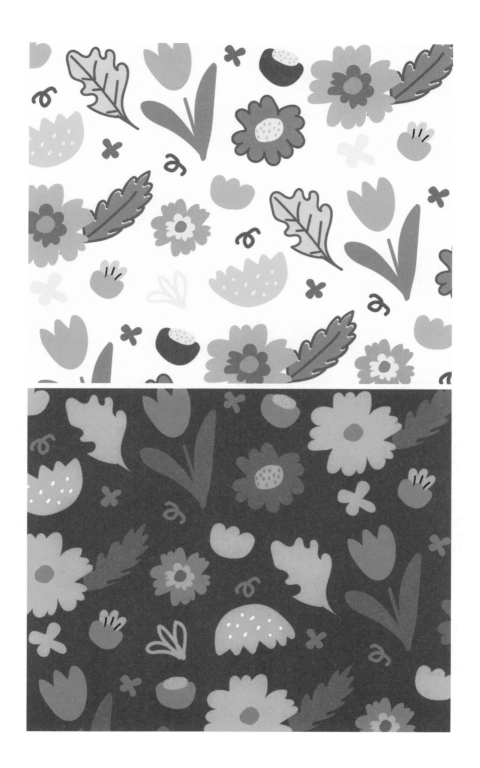

3. 알아두면 좋은 다섯 가지 패턴디자인 팁

패턴은 '반복'과 '리듬' 그리고 '균형'의 디자인입니다. 무조건 모티프를 많이 반복하고, 도화지 빈 공간을 꽉 채운다고 해서 패턴의 완성도가 높은 것은 아닙니다. 적절한 균형을 찾는 것이 중요하죠. 이번에는 패턴디자인 할 때 필요한 배열에 관한 아이디어, 그리고 모티프 구성에 대한 팁을 소개하겠습니다. 책에서 소개하는 무늬상점 [작업노트]를 기본으로 조금씩 변형해 보면서 자신만의 방법과 스타일을 찾길 바랍니다.

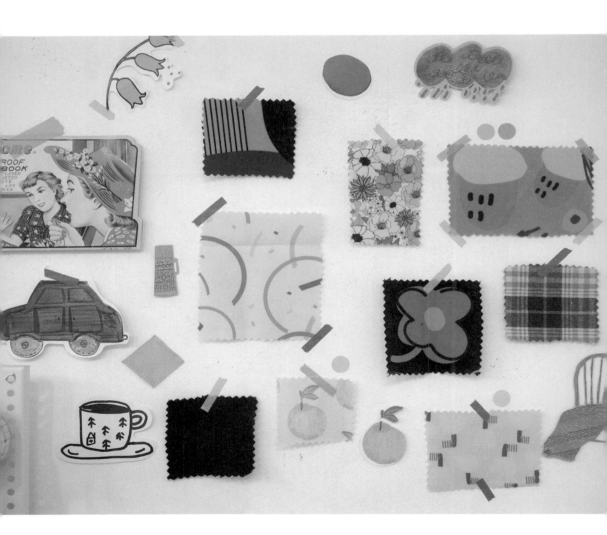

Pattern Motif

생일 폭죽에서 영감을 받아 폭죽 터뜨릴 때 떨어지는 종이 가루의 형태를 일러스트로 표현했습니다.

Arrange

1. 생일 폭죽에 종이 조각이 바닥에 떨어진 모양을 생각하며 모티프를 그리고, 배열은 비정형으로 합니다. 크기가 큰 모티프 순서대로 배열합니다.

2. 빈 여백에 작은 모티프를 중간중간 반복해서 채우고, 크고 작은 모티프를 서로 겹쳐서 배치합니다.

3. 빈 공간에 새로운 모티프를 배치할 때, 모티프가 서로 맞물리도록 조각을 끼우듯 배치합니다.

4. 모티프를 한 방향으로만 두지 말고, 여러 각도로 돌려서 배치합니다.

5. 모티프끼리 간격을 어느 정도 비슷하게 두어야 전체적인 균형이 유지됩니다.

Pattern Repeat

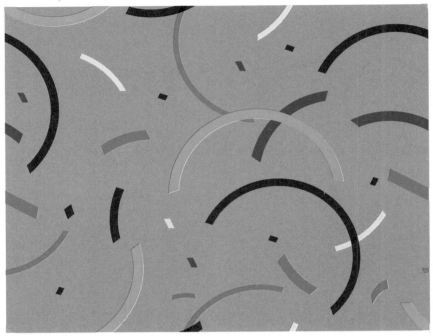

Colorway

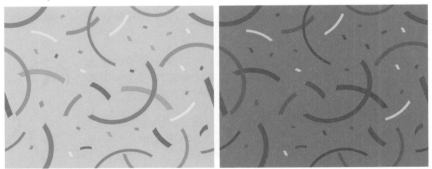

작업노트 두 번째, 코디네이션 배열

Pattern Motif

포토샵 브러쉬를 이용해 모란 꽃을 그렸습니다.
꽃 모양과 형태는 한 가지로 통일하고, 꽃잎 색깔은 두 가지로 표현해서 모티프를 완성했습니다.

Arrange

1. 전체적으로 정돈되고 깔끔한 배열로 완성하기 위해 벽돌배열로 꽃을 배치합니다. 이때 짝수 번 줄은 홀수 번 줄 방향과 반대로 배치하면 꽃 움직임에 따라 리듬감이 생깁니다.

2. 꽃과 함께 또 다른 패턴을 조합하면, 디자인에 포인트를 줄 수 있습니다. 이렇게 하나 이상의 패턴을 조합하는 방식을 코디네이션 배열이라고 합니다.

다른 예시

세 번째, 주 모티프와 부 모티프의 조화

Pattern Motif

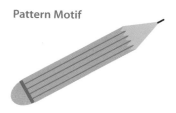

일러스트레이터 프로그램으로 연필 한 자루를 그리고 패턴으로 만들어 보겠습니다.
디자인에서 강조하고 싶은 대상을 주 모티프라고 하고 그것을 돋보이게 받쳐주는 모티프를 부 모티프라고 합니다.

Arrange

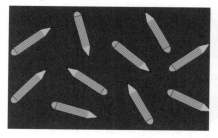

1. 주 모티프 연필을 다양한 각도로 돌려서 배치합니다. 이때 연필에 뾰족한 포인트가 한 곳을 향하지 않도록 방향을 골고루 돌려주는 것이 중요합니다.

2. 주 모티프를 연필로 했다면 부 모티프는 연필에 붙어 있는 지우개로 구성해 보겠습니다.

3. 부 모티프는 연필과 어울리는 것으로 새롭게 그려도 좋고, 이미 그린 그림 안에서 사용할 요소가 있는지 살펴보고 활용해도 좋습니다. 기존 그림 안에서 부 모티프를 활용하면 새롭게 그렸을 때보다 전체적인 디자인 분위기를 맞추기가 더 수월하다는 장점이 있습니다.

Pattern Repeat

Colorway

네 번째, 모티프 단순화하기

Pattern Motif

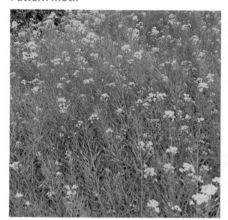

흐드러지게 핀 유채꽃밭 사진을 모티프로 단순화하여 패턴을 디자인해 보겠습니다.

Process

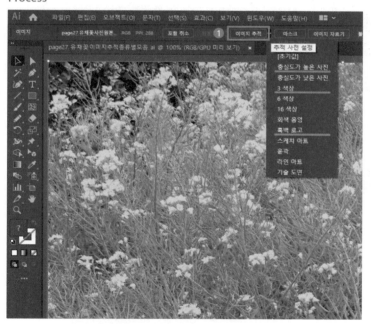

1. 일러스트레이터에서 작업할 사진을 불러옵니다.

2. 이미지 크기가 너무 크면 작업 속도에 영향을 미치기 때문에 크기는 20~30cm 정도로 맞춰주세요.

3. 선택도구로 사진을 선택하면 [컨트롤메뉴]에 [이미지추적]버튼이 생깁니다. [이미지추적] 종류 중에서 사진에 적용하고 싶은 효과를 선택할 수 있어요.

Image Trace 기능 알아보기

충실도가 높은사진
원본 이미지와 가장 가깝게 변환

3색상
사진에서 대표되는 3가지 색상으로 변환

흑백로고
사진을 흑/백 두 가지 색상으로 변환

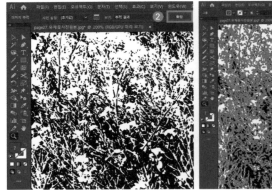

4. [이미지추적] 효과에서 한 가지를 선택하고 [확장] 버튼까지 눌러야 이미지 파일이 패스로 바뀝니다. 이렇게 하면 형태와 구조가 단순하게 변형이 됩니다. 그렇지만 이미지가 패스로 바뀌는 과정에서 잘게 쪼개졌기 때문에 이동하거나 색을 바꿀 때에는 패스를 하나하나 선택해서 일일이 바꾸기에 한계가 있습니다.

5. 컬러를 변경하기 위해서는 일러스트레이터에 있는 [아트웍] 기능을 이용하면 쉽게 바꿀 수 있습니다.

Pattern Repeat

Colorway

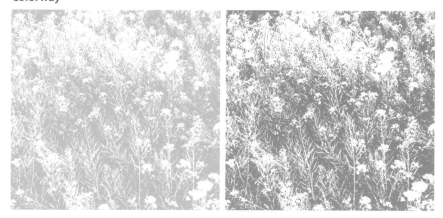

다섯 번째, 아이 그림으로 패턴디자인

Pattern Motif

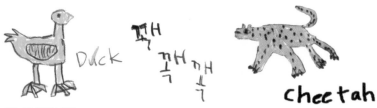

김율, 6살 〈오리와 치타〉

디자인 작업은 가지고 있는 소스를 어떻게 활용하고 디자이너의 창의적인 아이디어를 어떤 방식으로 표현했느냐에 따라 완성도가 결정이 됩니다. 서툰 그림 실력이라고 해도 색과 비율, 형태의 변형 등을 통해 충분히 장점을 극대화시킬 수 있어요. 그런 점에서 아이들의 그림은 삐뚤삐뚤한 선, 정형화되지 않은 형태 등 어딘가 서툴러 보이지만 디자인적인 시각에서 보면 무한한 가능성을 품고 있어요. 저도 조카의 그림을 볼 때면 아이의 순수한 시선으로 바라 본 세상을 간접 경험하며 영감을 받을 때가 많아요. 이렇게 아이의 그림은 그 자체로 충분히 매력적인 디자인 재료가 됩니다.

Process

1. 아이의 그림을 이미지(jpeg) 파일로 스캔 합니다.(해상도 300dpi)
2. 포토샵으로 작업할 그림을 불러옵니다.

3. [자동선택도구]로 흰색 배경 부분을 선택해서 삭제합니다.

4. 올가미 도구로 그림을 하나하나 선택해서 별도의 레이어로 분리합니다.

5. 앞서 설명한 포토샵 원리핏 만드는 방법을 참고하여 원리핏을 만들어 봅니다.(59페이지 참고)

Arrange

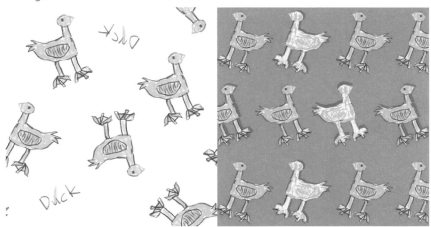

아이 그림의 특징은 형태가 정형화되지 않고 자유롭다는 거에요. 자로 잰 듯 똑바르고 정확한 형태가 아니기 때문에 이 부분을 숨기거나 감추기 보다는 오히려 부각시키는 쪽이 매력적이에요. 선이 많고 형태가 일정하지 않은 모티프를 배열할 때는 그림 사이 간격을 좁게 하거나 그림 요소를 많이 넣다 보면 자칫 패턴이 산만하게 느껴져 몰입도가 떨어질 수 있어요. 주 모티프를 돋보이게 할 수 있도록 배열을 잡아주도록 합니다.

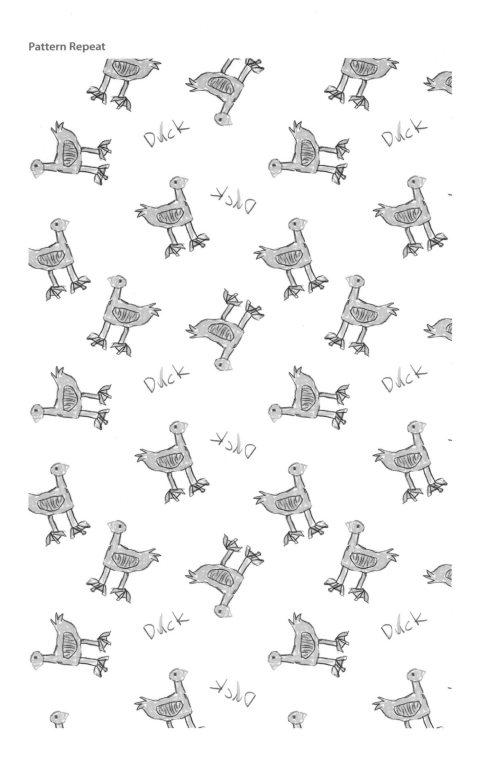

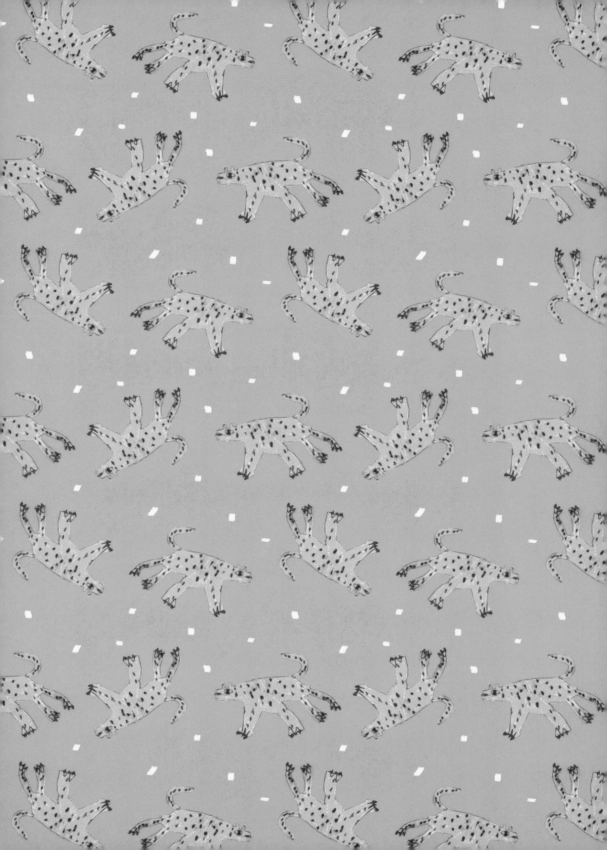

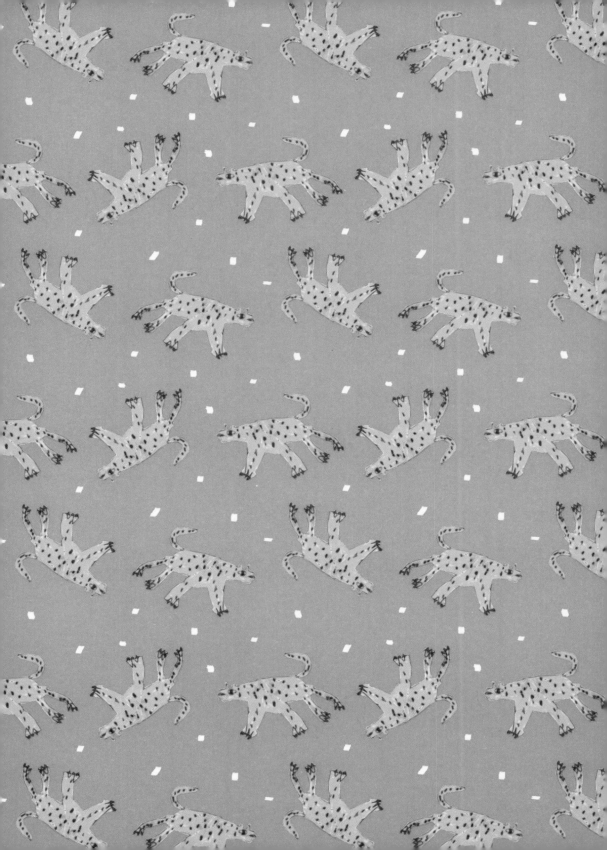

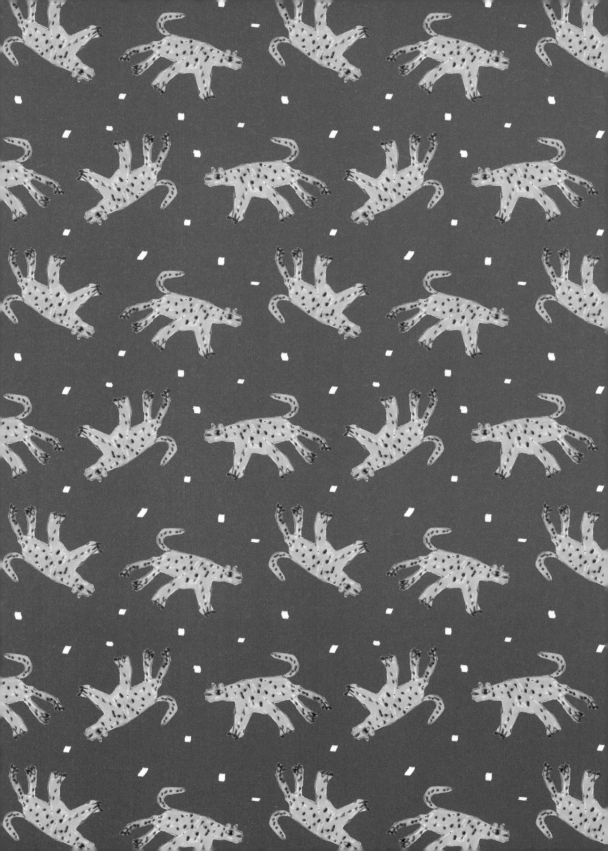

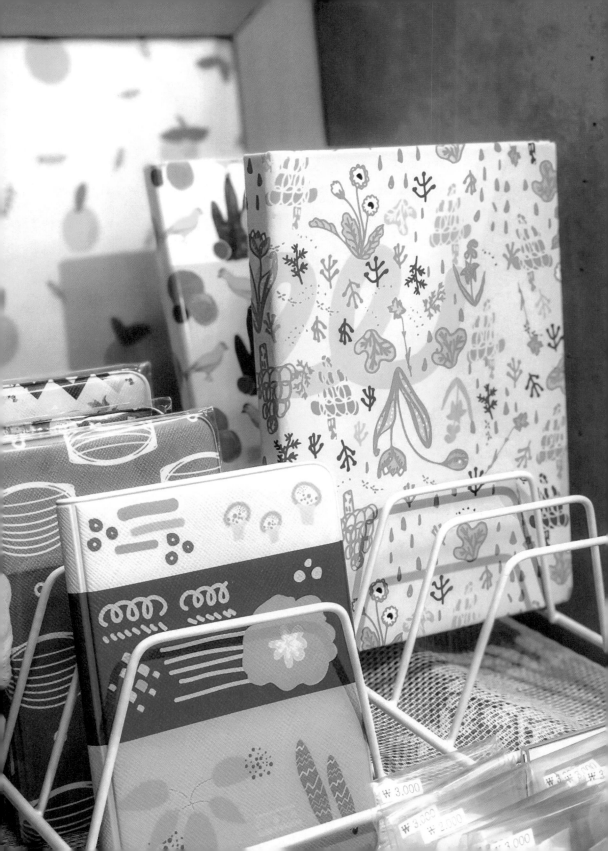

₩ 3,000
₩ 3,000
₩ 2,000
₩ 3,000

나만의 패턴상품 만들기

내가 디자인한 패턴을 모니터 화면으로만 감상하는 것은 너무 아쉬운 일이에요. 우리 일상에 쓰임이
있는 물건으로 만들어 봄으로써 패턴에 생명을 불어넣어 주세요. 간단히 집에서 만들 수 있는 것부
터 제작 업체에 의뢰하여 판매할 수 있는 제품을 만들어보기까지 하나하나 즐겨보세요!

문구의 시작, 종이 종류 알기

패턴으로 문구 상품을 만들 때 디자인에 대한 고민 말고도 아이템에 따른 재료에 대한 고민도 필요합니다. 문구를 제작한다면 종이는 빼놓고 생각할 수 없는 재료입니다. 많은 종류가 있지만 그 중에서도 많이 사용되는 종이 종류에 대해 소개하겠습니다.

1. 아트지
광택 질감의 종이로 표면이 매끄럽습니다. 글씨, 그림 색상 표현이 탁월해서 음식 사진이나 제품 사진을 돋보이게 해주기 때문에 메뉴판, 잡지 내지, 전단지 등으로 많이 사용합니다. 스티커 용지로도 많이 사용하는 종이입니다.

2. 스노우지
아트지와 같이 대중적으로 사용되는 종이로 부드럽고 탄성이 좋습니다. 무광 종이이지만 프린팅 하면 은은한 광택이 생기는 것이 특징이에요. 색감 표현은 아트지와 비교하면 좀 더 은은하게 프린팅 됩니다.

3. 모조지
종이 표면이 매끄럽고 저렴합니다. 복사 용지가 대표적인 모조지이며 책 속지, 서류종이로 많이 사용하는 용지입니다. 일반적으로 메모지, 스티커, 봉투를 제작할 때 많이 사용됩니다.

4. 랑데뷰
매트한 질감으로 빛을 흡수하는 특징이 있어요. 잉크 발색이 좋아 사진 색상 표현에 탁월합니다. 다른 용지에 비해 건조가 빨라 출력 시간도 단축됩니다. 일반적으로 초청장이나 카드, 엽서, 고급 카탈로그, 캘린더 등에 많이 사용합니다.

5. 반누보
최고의 인쇄효과를 낼 수 있도록 표면을 특수코팅한 인쇄 용지입니다. 고급 종이로 광택이 없고 매트한 질감입니다. 고급 용지가 필요한 작업에 두루 사용됩니다.

6. 띤또레또
종이에 울퉁불퉁한 엠보 처리가 되어 있는 고급 종이로 두께감이 있고, 수채화 그림이나 캘리그라피에 적합한 종이입니다.

종이 두께

종이의 두께는 보통 80g, 150g, 200g, 300g 등 g(그램)로 표시합니다. 숫자가 높을수록 두께가 두꺼운 용지입니다. 같은 평량이지만 종이에 따라 두께가 같지 않고, 아트지 〈 스노우 〈 모조지 순으로 차이가 있어요.

두께는 디자인과 쓰임에 따라 선택할 수 있어요. 예를 들어 엽서를 제작할 때에는 특별히 얇은 종이를 선호하는 것이 아니라면 보통 200g 이상 두께로 제작하는 것이 완성품을 두고볼 때 고급스럽게 느껴집니다. 노트의 표지도 마찬가지로 230~250g 이상 두께로 제작하면 좋습니다. 반면 노트의 내지나 메모지, 포장지의 경우 60~120g 사이의 두께를 사용하는 것이 적당합니다. 같은 종이 종류를 사용한다고 해도 무엇을 제작하느냐에 따라 다르고 디자이너의 기획에 따라서 선택은 달라질 수 있습니다. 직접 제작을 해봄으로써 나의 디자인에 꼭 맞는 사양을 찾아보시길 바랍니다.

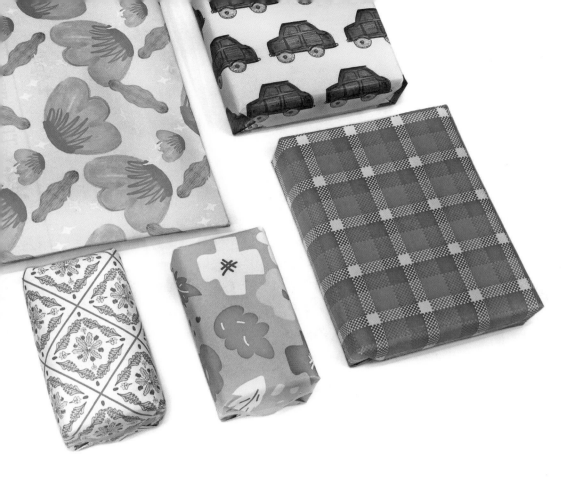

디자인문구

가정용 프린터만 있어도 인쇄한 패턴 종이를 포장지 뿐 아니라 색종이, 쇼핑백, 식탁
매트, 노트 표지, 메모지 등 다양한 지류 문구로 두루 활용할 수 있어요. 출력을 좀 더
완성도 높게 하고 싶다면 소량 인쇄가 가능한 디지털 인쇄 업체를 이용하면 좋습니다.

디티피아 www.dtpia.co.kr
종이 종류도 많고, 출력과 관련된 다양한 제작을 합니다. 포장지
제작은 UV인쇄 카테고리에서 제작 수량과 종이 종류 등을 선택
해서 제작할 수 있습니다. 용지 샘플북을 구매할 수 있습니다.

출력센터 www.29291004.com
책자, 포스터 등 출력 전문 업체로 종이 종류와 종이 크기 선택
의 폭이 넓습니다. 패턴 포장지나 아트 포스터 등을 제작하기 좋
습니다.

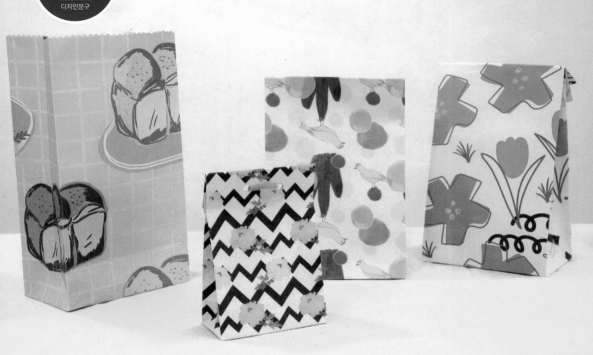

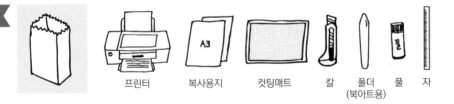

| 프린터 | 복사용지 | 컷팅매트 | 칼 | 폴더
(북아트용) | 풀 | 자 |

가정에서 일반적으로 사용하는 프린터는 [잉크젯/레이저] 두 가지 종류입니다.
일반 A4용지 이외에 스티커 용지, 포토용지 등 특수 용지는 [잉크젯/레이저] 프린터
에 따라 구분하여 판매하는 경우가 있으니, 각자 가지고 있는 프린터가 어떤 종류인
지 알고 그에 맞게 종이를 선택해서 사용해야 합니다. 각봉투 만들기에서 A3 크기에
출력 용지를 사용하였지만, 사용하고 있는 프린터의 출력 최대 사이즈가 A4라면 그
에 맞춰 출력 후 사용해 주세요.

How to Make

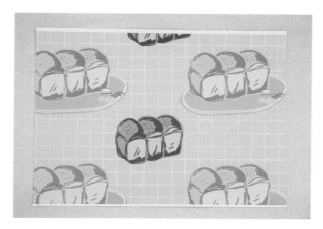

1. 작업한 패턴을 A3 용지에 맞춰 출력 합니다. 프린터에 따라 A4 출력만 가능하다면, 가능한 크기로 출력해주세요.

2. 종이를 2/3 지점만큼 접어 주세요.
◆ 출력한 용지에서 흰색 여백 부분을 잘라줍니다.

3. 반대쪽은 먼저 접은 부분과 1cm 만큼만 포개지도록 접고, 겹치는 부분은 풀로 붙여줍니다.

4. 밑바닥 넓이를 7~9cm 정도 접어주세요.

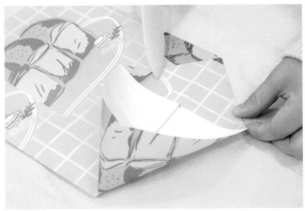

5. 밑바닥을 벌려서 삼각형 모양으로 접어주세요. 폴더를 사용해 접은 부분을 꾹 눌러주시면 모양이 더욱 예쁘게 잡힙니다.
◆ 폴더가 없다면, 풀 뚜껑으로 눌러주셔도 좋아요.

6. 밑바닥 정가운데 선을 중심으로 아래 부분은 중심 선보다 0.5cm 올라가게 접어주고 윗부분은 중심 선보다 0.5cm 내려가게 접어주세요.

7. 밑바닥 접은 부분을 펴서 위, 아래 삼각형 부분에 풀을 칠해주세요. 위, 아랫 부분을 접었을 때 포개지는 부분에도 풀을 칠해주세요.

8. 밑 바닥에 풀이 잘 붙도록 고정하고 표시된 선 만큼 옆면을 접어주세요.

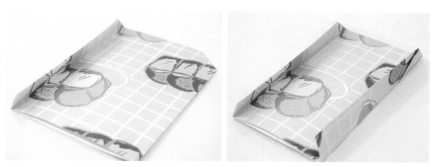

9. 봉투의 옆면을 접을 때 밑바닥이 보이지 않는 면으로 접어주는 것이 모양이 더 예쁘게 잡힙니다.

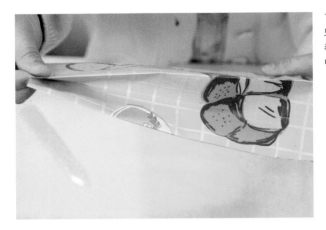

10. 접은 모양을 구겨지지 않
도록 잘 펴서 옆면을 봉투 안
쪽으로 접어서 모양을 잡아주
면 각봉투가 완성됩니다.

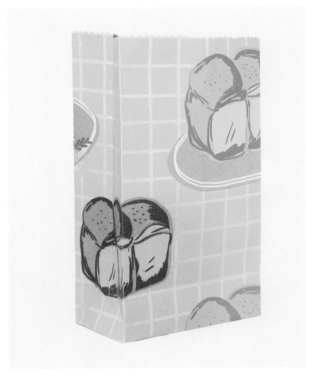

포장각봉투 완성 !

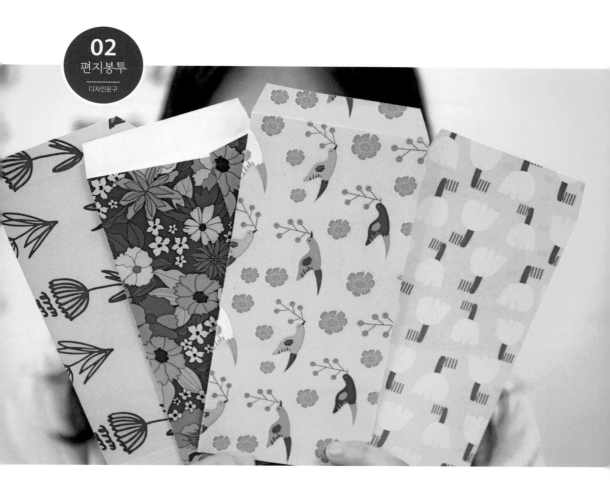

준비물

| 프린터 | A4용지 180~200g | 컷팅매트 | 칼 | 폴더 (북아트용) | 풀 | 자 |

명절이나 기념일 등 특별한 날에 직접 디자인한 패턴 봉투를 만들어서 마음을 전달해 보세요. 일반 복사 용지 두께는 보통 80g이 일반적이지만 좀 더 고급스러운 봉투를 만들고 싶다면 180g~200g 두께 용지에 출력해 주세요.

일러스트레이터로 **편지봉투 도안 만들기**

1. 일러스트레이터에서 A4 도화지를 열어주세요. 단위는 mm, 해상도 300ppi / 색상모드 CMYK

2. 상단 메뉴에서 ① [보기] ② [격자표시]를 선택합니다.

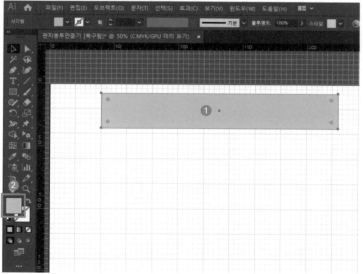

3. 도형 도구에서 ① 사각형 도구를 선택하고, 도화지에 마우스를 한 번 클릭합니다. ② 사각형 옵션 창에 너비 184mm, 높이 28mm를 적고 ③ 확인을 눌러주세요.

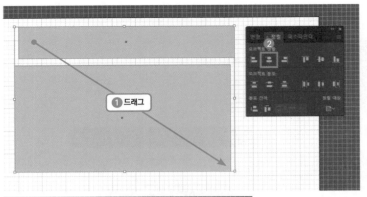

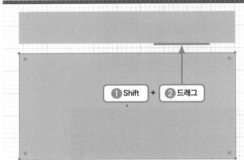

4. 3번과 같은 방법으로 너비 184mm, 높이 94mm 사각형 하나, 너비 184mm, 높이 84mm를 추가로 만들어주세요.

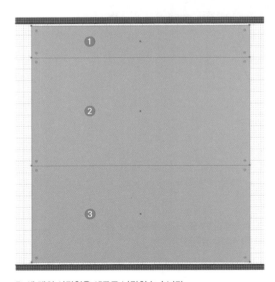

5. 세 개의 사각형을 세로로 나란히 놓습니다.

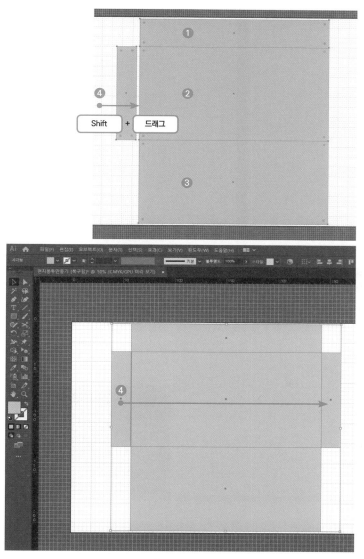

6. 봉투의 옆면이 되는 너비 19mm 높이 94mm 크기의 사각형 2개를 만들어 주세요. 그림과 같이 봉투 옆면에 붙여 주세요.

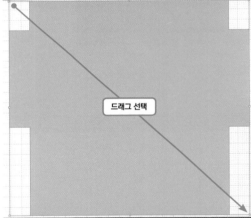

드래그 선택

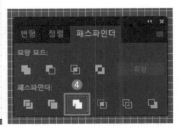

7. 상단 메뉴에서 ① [윈도우] ② [패스파인더]를 꺼내주세요. 그런 다음 사각형을 ③ 모두 선택해서 패스파인더 ④ 병합(merge)을 선택합니다. 병합을 하면 오브젝트가 하나로 합쳐집니다.

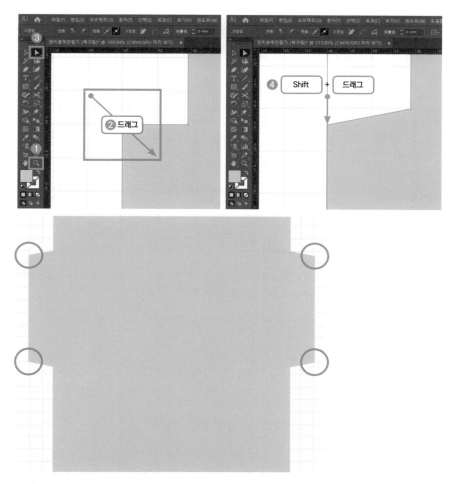

8. ① 돋보기 도구로 봉투 옆면을 확대하고, 그림 설명과 같이 ② 번 포인트를 ③ 직접 선택 도구로 클릭한 다음 ④ [Shift]키를 누른 채 마우스를 아래 방향으로 드래그 합니다.

◆ 격자 무늬 두 칸 만큼 내려주세요.

◆ 위와 같은 방법으로 옆면 사각형의 아래 포인트 부분은 위로 격자 무늬 두 칸 만큼 올려주세요.

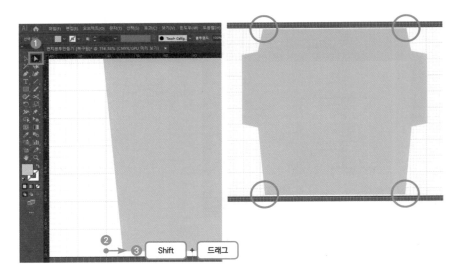

9. ① 직접 선택 도구로 그림 설명과 같이 맨 아래 사각형에 ② 포인트는 ③ Shift 키를 누르고 마우스를 오른쪽 옆으로 격자무늬 세 칸 만큼 이동합니다. 동그라미 친 부분 모두 동일하게 이동합니다.

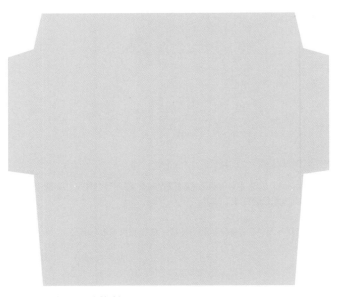

편지봉투 도안 완성 !

도안에 패턴 입히기

1. 도안에 넣을 패턴(또는 그림)을 불러옵니다.

2. 도안 보다 크게 무늬를 반복해 줍니다. 이때 무늬가 편지봉투 도안 보다 위치가 아래에 있어야 합니다.

3. 편지봉투 도안만 선택합니다. 선택한 봉투 도안을 복사(Ctrl+C), 제자리 붙여넣기(Ctrl+F) 하고, 붙여 넣기 한 도안은 위치를 맨 뒤로 내려주세요.
◆ 오브젝트 위치 설정: [마우스 오른쪽 버튼] – [정돈] – [맨 뒤로 보내기]
◆ 결국 편지 봉투 도안의 위치가 맨 아래 하나, 맨 앞에 하나 그 사이에 패턴이 있는 형태여야 합니다.

4. 전체 선택하고 [마우스오른쪽버튼] 클릭 후 [클리핑마스크]를 선택합니다.

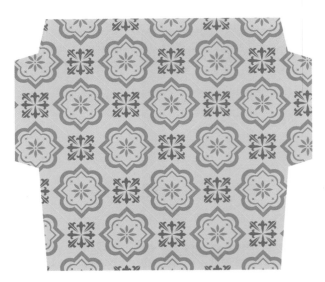

패턴 봉투 완성!

1. 작업한 패턴을 편지봉투 도안에 맞춰 배치하고 A4 크기로 출력합니다.

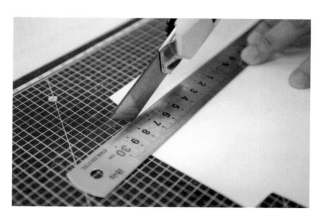

2. 모양대로 자른 봉투에 접히는 부분을 칼등으로 살짝 선을 긋습니다.

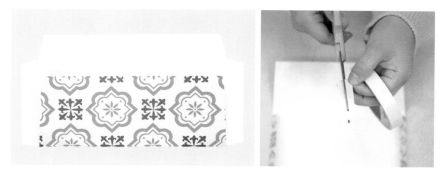

3. 접는 부분을 한 번씩 접었다 펴 주시고, 아랫 부분에 옆선에 양면테이프를 붙여주세요.

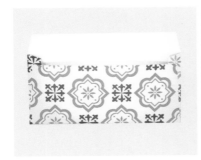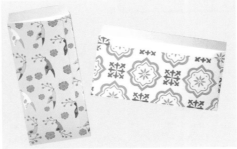

4. 봉투의 옆면을 먼저 접고, 아랫 부분을 접어 올려서 봉투 모양을 잡아주세요.

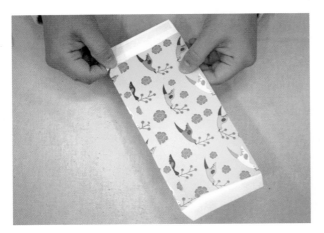

5. 접는 방향에 따라 가로형/세로형 봉투가 될 수 있어요.

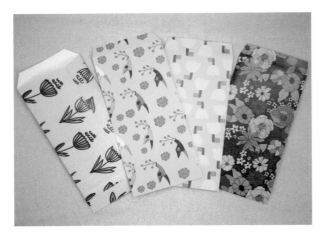

편지봉투 완성 !

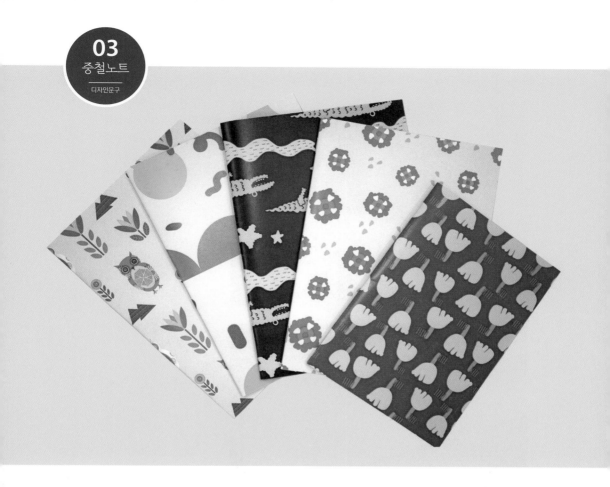

준비물

프린터 A4용지
표지200g, 속지80g 컷팅매트 칼 폴더
(북아트용) 중철 스테이플러
자

노트는 비교적 간단하게 만들 수 있는 문구입니다. 노트 표지는 200g, 속지는 80g 용지를 사용했어요. 용도에 따라 종이 두께를 다르게 준비해 주세요. 표지는 물이 잘 번지거나 구김이 덜 가는 재질로 선택하는 것이 좋습니다.

표지 용지 추천 : 포토 전용 용지, 스노우지 / 랑데뷰지

1. 작업한 패턴을 A4용지에 맞춰 출력합니다. 속지도 함께 준비해 주세요.

2. 표지와 속지를 함께 반으로 접어주세요.

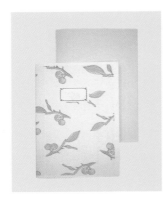

3. 표지와 속지 위치를 잘 맞춰서 중철 스테이플러로 가운데 접은 선 위에 3곳을 박아주세요.

4. 흰색 여백을 잘라주세요.

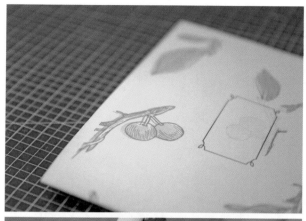

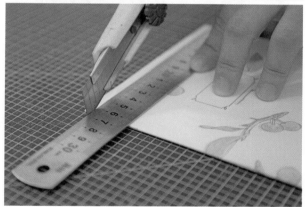

중철노트 완성!

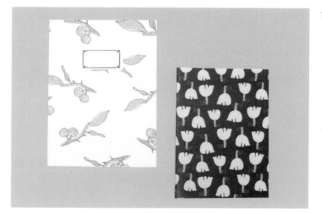

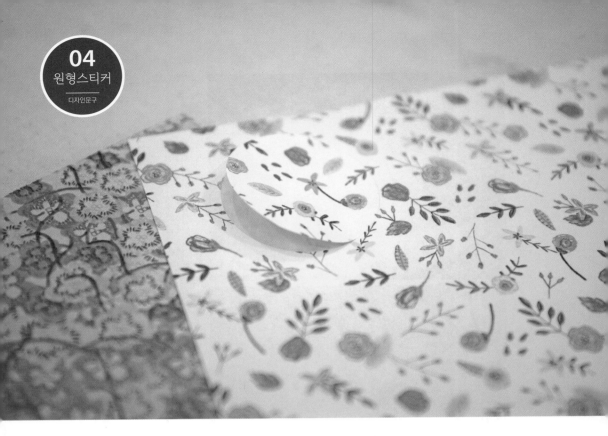

준비물

프린터

원형스티커 출력용지

원형스티커는 다이어리를 꾸밀 때, 포장할 때 두루두루 사용할 수 있어요. 브랜드 이름이나 SNS주소 등 간단히 필요한 정보를 함께 디자인하면 명함 대신 사용하기에도 손색없어요.

스티커 전용지
여러 업체에서 스티커 전용지를 판매하고 있습니다. 이때 잉크젯 프린터, 레이저 프린터에 따라 사용해야 하는 용지가 다르니 사용하는 프린터가 어떤 것인지 확인 후에 적합한 용지를 구매해 주세요.

폼텍 스티커 www.formtec.co.kr
폼텍 브랜드는 다양한 규격과 모양의 스티커 용지를 판매합니다. 책에서는 원형 지름 38mm 스티커로 '폼텍 3639' 모델을 사용했습니다. 폼텍 사이트에서 각 용지 규격에 맞는 도안을 다운로드 받아 사용할 수 있어서 편리합니다.

1. 원형스티커가 준비되었다면, 폼텍 사이트에서 도안을 다운로드 받아주세요. 규격은 지름38mm(폼텍3639)입니다.

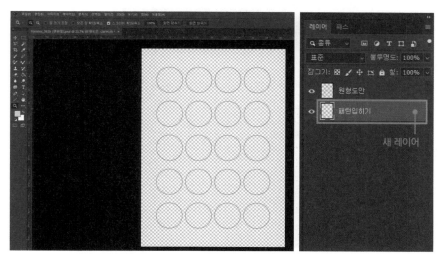

2. 포토샵으로 도안을 열고, 패턴을 입힐 새 레이어를 추가합니다. 이때 새 레이어의 위치는 원형 도안 보다 아래에 있어야 합니다.

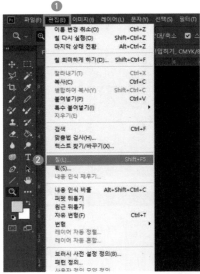

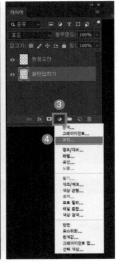

3. 새 레이어에 패턴을 칠합니다.

1) 새 레이어를 선택하고, 상단 메뉴에서 ❶ [편집] ❷ [칠]을 선택합니다.

2) 패턴 크기가 커서 원형스티커 모양 안에 안 들어오면 [레이어] 하단에 ❸ [조정]을 클릭하고 ❹ [패턴]에서 비율로 크기를 조정합니다.

◆ 원래 비율 보다 너무 크게 조정하면 출력했을 때 품질이 낮게 되므로 주의합니다.

눈끄기

4. 출력할 때는 원형 도안은 레이어 '눈'을 끄거나 지운 상태로 출력해야 합니다.

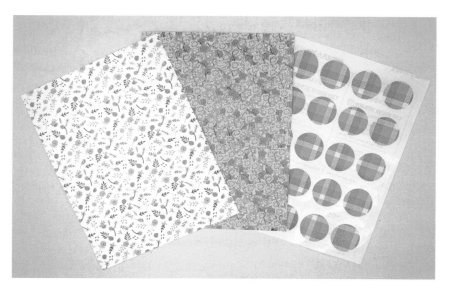

원형스티커 완성!

디자인문구 제작업체

지류상품과 디자인문구 제작 업체 정보

기업 중심의 대량 생산에 맞춰 있던 시스템에서 요즘은 소량 제작이 가능한 업체가 많아졌습니다. 종이를 기본으로 한 디자인문구 뿐 아니라 아크릴, 원단, 휴대폰케이스 등 다양한 소재의 '굿즈'를 제작할 수 있습니다.

후니프린팅 www.huniprinting.com

노트, 컵, 책, 달력, 다이어리 등을 제작합니다. 지류 말고도 안경닦이나 가죽 파우치 등 제작 품목을 다양화하고 있습니다.

샘플 제작 상품 – 다이어리

제작 도안을 업체에서 제공하고 있어서 도안을 다운로드 받아 작업 후 제작을 진행하면 됩니다. 내지는 만년 다이어리 형태로 고정되어 있고 표지를 디자인 할 수 있습니다.

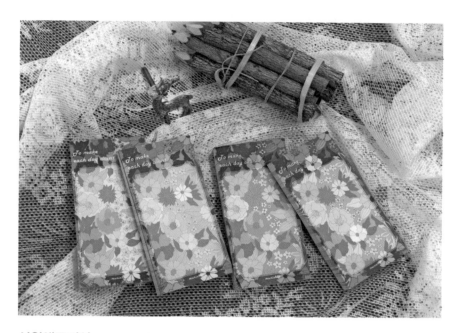

성원애드피아 www.swadpia.co.kr

다양한 종이 종류를 바탕으로 스티커, 명함, 엽서, 떡메모지, 접착메모지 뿐 아니라 아크릴, 휴대폰 케이스 등 다양한 품목을 제작합니다. 자체 종이 샘플과 컬러북을 판매합니다.

샘플 제작 상품 – 메모지

메모지 크기는 업체에서 제공하는 규격 사이즈로 제작할 수도 있고, 직접 사이즈를 설정하여 디자인할 수도 있습니다. 제작하고 싶은 사이즈를 입력하면 제작비용을 알 수 있어서 편리합니다. 용도에 맞게 디자인에 필요한 크기를 먼저 정하고 작업하는 것을 추천합니다.

오프린트미 www.ohprint.me

소량 제작에 맞춰 있어서 1개부터 제작하기 편한 구조입니다. 스티커 재질과 일반 종이, 후가공 종이 등 다양한 샘플을 무료로 받을 수 있습니다. 어패럴 제품도 소량 제작 가능합니다.

샘플 제작 상품 – 모양 스티커

캐릭터, 일러스트 그림을 모양대로 떼어 쓸 수 있는 스티커로 제작하기 위해서는 먼저 '칼선' 제작 방법을 익혀야 합니다. 오프린트미 업체는 이미지를 올리면 자동으로 칼선을 만들어 주는 기능이 있기 때문에 그래픽에 익숙하지 않은 사람이라도 손쉽게 내 그림으로 모양 스티커를 만들 수 있는 장점이 있습니다.

디테마테 www.detemate.co.kr

마스킹 테이프, 박스테이프, 모양 스티커 등 스티커
전문으로 제작하는 업체입니다.

로이프린팅 www.roiprinting.co.kr

마스킹테이프, 스티커, 에코백, 컵받침, 아크릴 키
링, 여권케이스 등 시기별 인기 있는 굿즈를 소량부
터 대량까지 제작하는 업체입니다. 플리마켓이나
디자인 페어 참여 하는 분들이 즐겨 이용하는 제작
업체이기도 합니다.

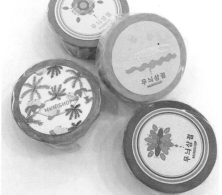

샘플 제작 상품 – 마스킹 테이프

마스킹 테이프는 일반 투명테이프, 박스테이프와
달리 붙였다가 다시 떼어 사용할 때 깔끔하고, 표
면이 종이 재질로 되어 있어서 테이프 위에 글씨 쓰기가 좋습니다. 제작 단가가 다른 문구에 비해 높은 편입니다.
마스킹 테이프 제작 두께는 12mm~35mm가 일반적입니다.

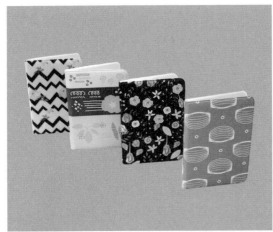
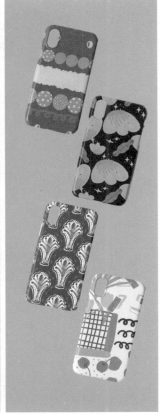
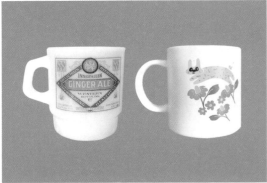

올메이크팬시 https://blog.naver.com/allmakefancy1

로고앤캐릭터 www.logoncharacter.modoo.at

여권케이스, 여행 네임택, pvc 파우치, 화장품 케이스 등 다양한 상품을 제작하는 업체입니다. 두 군데 모두 수량을 1개부터 제작해주기 때문에 샘플 제작이나 커스텀으로 맞춤 제작을 하기 좋습니다.

크레토리 www.smartstore.naver.com

투바이몰 http://www.tobuymall.com

크레토리, 투바이몰 모두 다양한 기종의 휴대폰 케이스를 제작하는 업체입니다. 투명케이스, 카드 케이스, 하드 곡면 케이스 등 기종에 맞게 도안이 제공됩니다. 제작하는 업체에 도안을 다운로드 받아서 사용할 수 있습니다. 투바이몰에서는 휴대폰 케이스 뿐 아니라 텀블러, 보조 배터리, 카드 목걸이 등 제작 품목이 다양합니다.

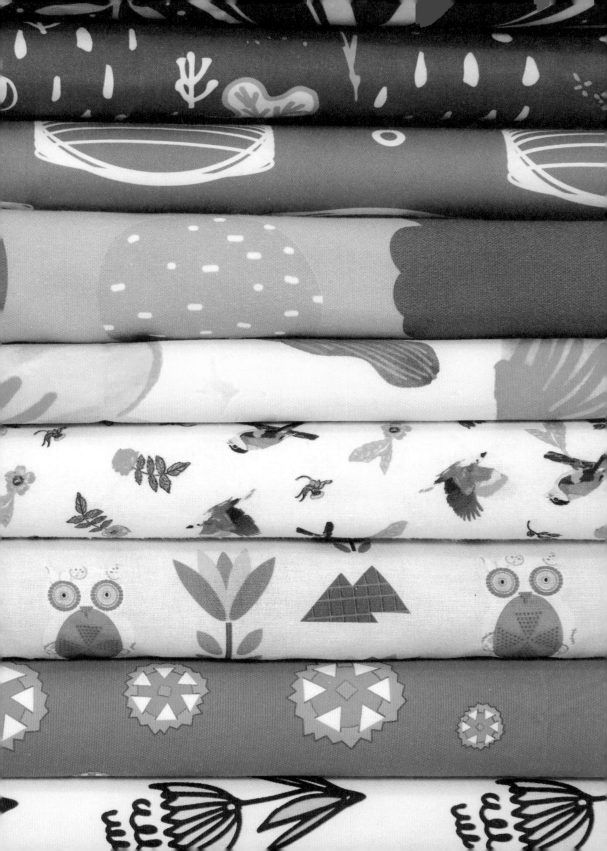

DTP Digital Textile Printing 원단

DTP는 디지털 파일을 날염하여 원단에 인쇄하는 방식을 말합니다. 컬러 가짓수에 따라 인쇄 가격이 높아지지 않기 때문에 사진을 프린팅 한다거나 여러 가지 복합적인 색이 들어간 디자인을 인쇄하기에 좋습니다. 폴리 원단 뿐 아니라 면, 린넨, 옥스퍼드 원단 등 산업 발달과 함께 인쇄 가능한 원단 소재가 점점 다양해지고 있습니다. 소량 생산이 가능한 원단 인쇄 방식이어서 1마부터 원단 인쇄가 가능하다는 것도 큰 장점 중 하나입니다.

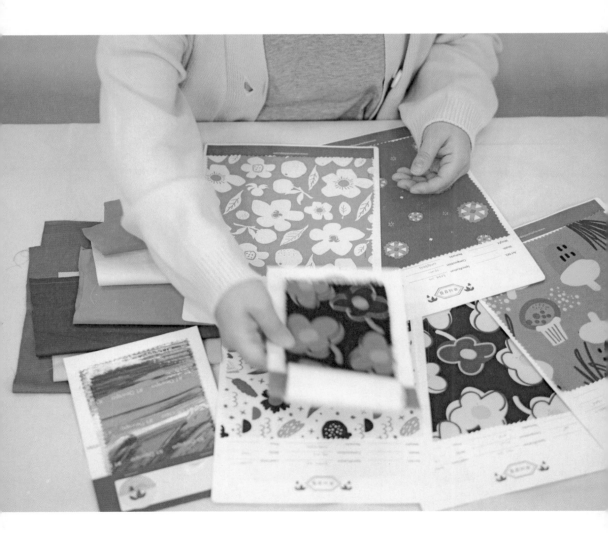

DTP Digital Textile Printing 제작시 주의할 점

1. DTP원단 업체에 따라 전달해야 하는 '원리핏(one-repeat)' 파일의 해상도, 컬러 모드 조건이 다를 수 있습니다. 미리 제작 업체에 전달해야 할 파일 형식을 알아 두고 그에 맞게 작업을 진행하도록 합니다.

2. RGB 모드로 출력하는 업체의 경우, 블랙 컬러를 지정할 때 컬러 값에서 HSB값과 RGB 값 모두 '0'으로 지정해야 완전한 블랙 컬러로 인쇄됩니다.

3. 진한 그레이 색이나 네이비 색은 DTP 출력에서 완성도 높은 표현이 어렵습니다. 원단 배경색으로 이 두 가지 색을 전면에 깔고 인쇄하면 원단 중간 중간 줄이 가는 것처럼 나올 수 있으니, 제작 업체에서 제공하는 컬러 샘플이나 가이드가 있다면 그에 맞게 작업하도록 합니다.

원단 '수'의 개념 이해

원단을 구매할 때 또는 원단을 제작할 때 20수, 30수, 40수 이렇게 숫자 뒤에 '수'라고 적힌 것을 볼 수 있습니다. '수'는 실의 굵기, 원단의 두께를 나타냅니다. 같은 무게의 목화솜으로 실을 더 많이 뽑을수록 실 굵기는 얇아지고 전체적으로 원단 결은 보드라워지기 때문에 숫자가 높을수록 원단이 더 얇고 보드랍고 숫자가 낮을수록 원단이 두껍고 단면이 거칠어집니다.

패브릭상품

모니터를 도화지 삼아 마우스를 펜 삼아 매일매일 그래픽으로 무늬를 그리는 작업도 즐겁지만 내가 디자인 한 것을 화면 밖으로 꺼내서 손으로 만질 수 있고 직접 사용할 수 있는 '무언가'로 만들어 내는 작업 또한 무엇과도 비교할 수 없는 기쁨과 만족을 줍니다.

식탁보, 커튼, 쿠션, 이불과 같은 홈, 리빙 인테리어 소품은 물론이고, 타일, 벽지, 자동차 내부 시트, 캔들과 비누, 향수의 패키지에도 패턴은 빠지지 않고 사용됩니다. 각자의 관심사와 전문 분야에 맞게 패턴 디자인을 접목하고 활용해보기 바랍니다.

나의 첫 원단으로 무엇을 만들까 고민하는 분들에게 선물과 같은 시간이 되길 바라며 원단으로 만들 수 있는 소품 몇 가지를 소개하겠습니다.

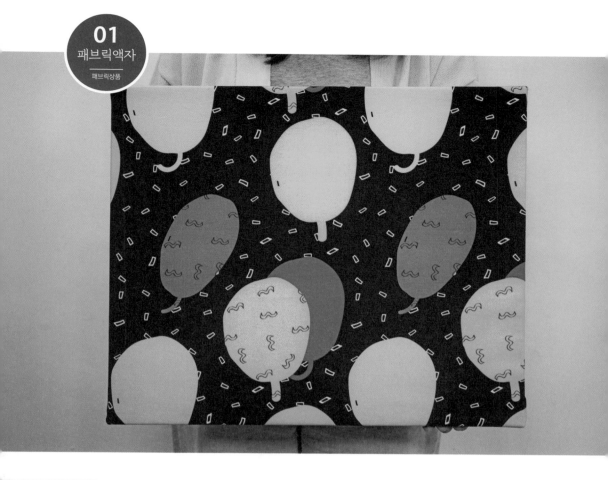

면 천 캔버스 8호 원단 타카 양면 테이프
380×455mm 460×535mm

패브릭 액자는 인테리어 효과가 좋은 아이템 중에 하나입니다. 화방이나 미술 도구를 판매하는 온라인 사이트에서 원하는 크기에 맞는 캔버스를 구매하여 액자 틀로 사용합니다.

화방넷 www.hwabang.net
다양한 미술 도구를 판매하는 온라인 사이트입니다. 캔버스 구매할 때 호 별로 사이즈가 다르기 때문에 원하는 형태에 따라 호를 잘 선택해야 합니다. 재질은 면 천과 아사 천으로 구분되는데 내구성은 아사 천이 면 천보다 우수합니다.

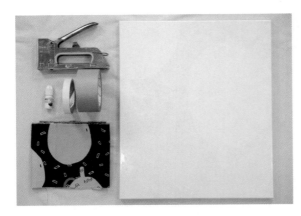

1. 재료를 준비합니다.

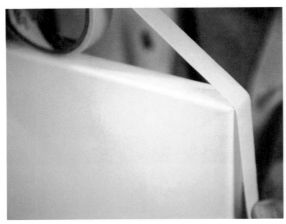

2. 캔버스 프레임 옆면을 양면테이프로 둘러 주세요.

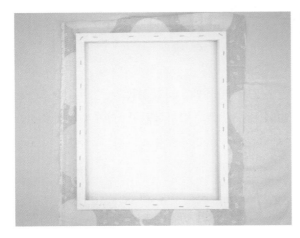

3. 원단은 캔버스 프레임 보다 사방각 4cm 큰 것으로 준비해주시고, 캔버스 아래에 깔아 주세요.

4. 양면테이프에 원단을 붙여서 위
치를 고정시킵니다.

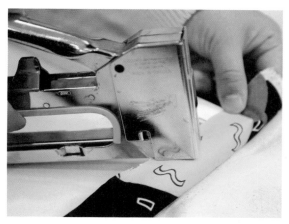

5. 원단이 움직이지 않도록 타카로
박아줍니다. 액자 모서리 부분은 원
단이 튀어나오지 않게 안쪽으로 잘
접어 넣어주세요. 타카로 박을 때 원
단을 너무 잡아당기면 그림이 일그
러질 수 있으니 주의해 주세요.

6. 마지막으로 타카로 박은 부분을
접착력이 강한 크라프트 테이프로
가려주면 깔끔하게 마감할 수 있습
니다.

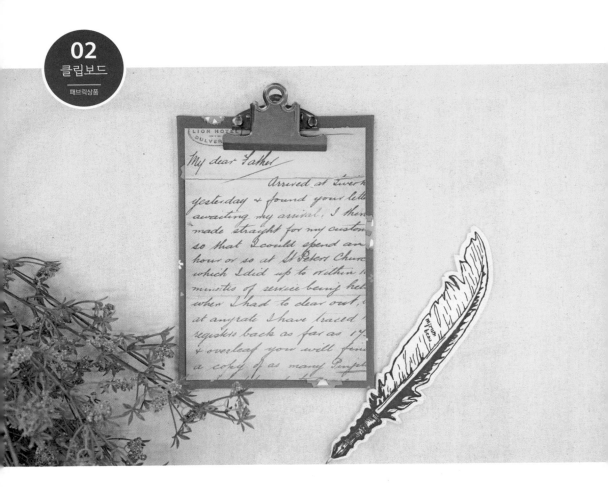

02 클립보드
패브릭상품

준비물

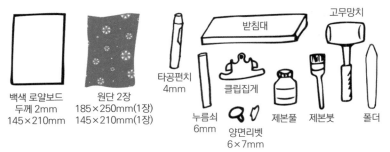

백색 로얄보드
두께 2mm
145×210mm

원단 2장
185×250mm(1장)
145×210mm(1장)

타공펀치
4mm

받침대

고무망치

누름쇠
6mm

클립집게

양면리벳
6×7mm

제본풀

제본붓

폴더

클립보드의 주된 용도는 서류 보관이지만, 카페의 영수증 서명판, 메뉴판, 인테리어 소품 등 여러 목적으로 활용할 수 있습니다. 책에서는 A4크기 보다 작은 미니 사이즈의 클립보드 만드는 방법을 소개하겠습니다.

부키아트 www.bookyart.com / **셀통** www.celltong.com
클립보드 만드는데 필요한 재료인 보드지, 제본풀, 제본붓, 폴더, 고무망치, 양면리벳 등은 북아트 재료 판매하는 곳에서 구매할 수 있습니다.

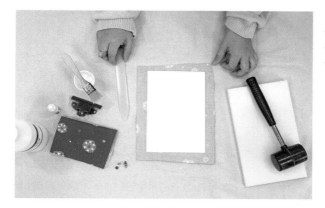

1. 재료를 준비합니다. 이때 원단은 하나는 보드보다 사방 각 2cm 큰 것, 하나는 보드와 같은 크기로 준비해주세요.

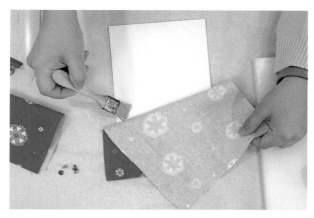

2. 제본풀을 보드에 골고루 바르고, 원단 사방 여백을 남기고 꼼꼼하게 붙여줍니다.

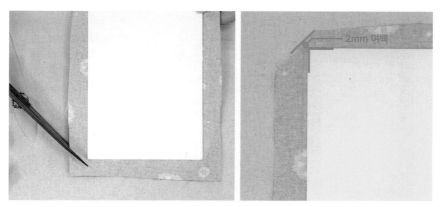

3. 네 모서리 끝을 사선으로 잘라주세요. 이때 보드에 바짝 붙여서 자르지 않도록 합니다. 2mm 여백을 남기고 잘라주세요.

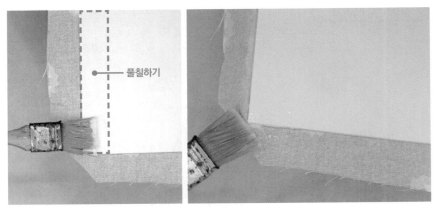

풀칠하기

4. 보드 세로로 긴 부분에 먼저 바깥쪽에서 안쪽으로 2cm 풀칠 합니다. 모서리 부분 2mm 여백에도 꼭 풀을 발라주세요.

5. 보드 긴 방향을 기준으로 옆면을 풀로 붙여줍니다.

6. 모서리 2mm 남기고 자른 부분에도 풀을 바르고, 폴더로 모서리 각진 모양을 잡아주세요.

7. 위, 아랫면 원단도 같은 방법으로 붙여주고, 보드와 같은 크기의 뒷면 원단을 깔끔하게 붙여주세요.

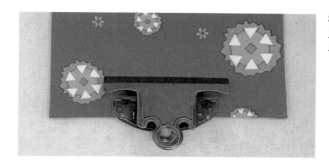

8. 클립집게를 보드 중앙에 놓고, 구멍 뚫을 부분을 연필 또는 펜으로 원단에 표시합니다.

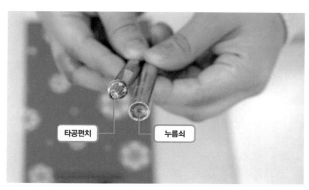

타공펀치 누름쇠

9. 보드 구멍을 뚫는데 필요한 타공펀치와, 리벳을 고정하기 위한 누름쇠를 준비해 주세요.

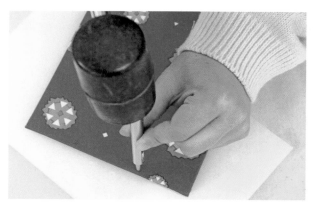

10. 타공 받침대를 밑에 두고 보드를 올립니다. 그리고 펜으로 표시한 구멍 위에 타공 펀치를 대고 고무망치로 두들겨 구멍을 뚫어주세요.

11. 클립을 고정할 양면리벳을 6×7mm 크기로 준비합니다.

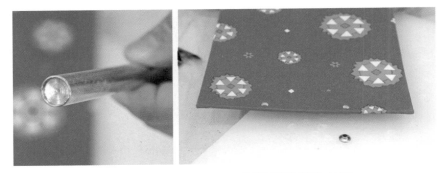

12. 양면 리벳에서 짧은 쪽 리벳을 보드 아랫 쪽에 놓고 보드 구멍을 리벳에 맞춰 놓습니다.

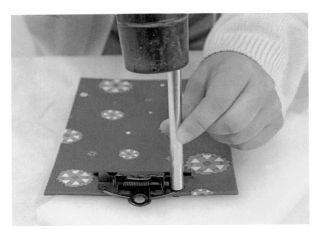

13. 클립집게를 올리고 마지막으로 긴 리벳을 구멍에 맞춰 올린 상태에서 누름쇠를 대고 고무망치로 박아줍니다.

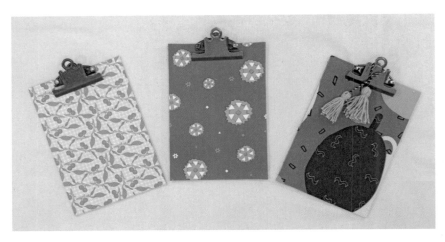

클립보드 완성 !

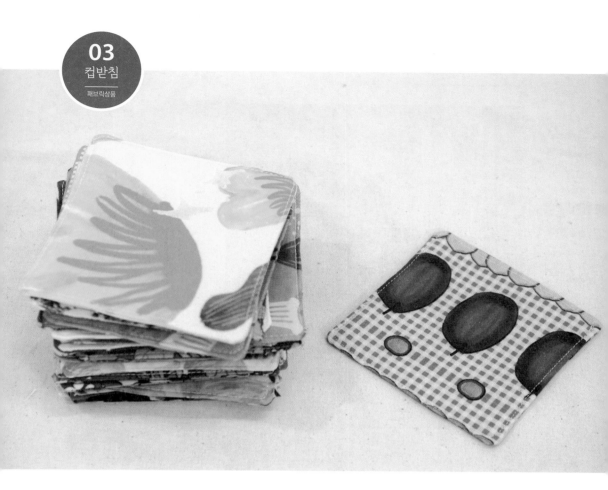

재봉틀	원단 2장 13×13cm	접착솜 2온스

준비물

컵받침은 재봉틀이 없는 분들도 간단히 손으로 만들 수 있는 소품입니다. 준비한 원단이 옥스퍼드/캔버스와 같이 두꺼운 원단이라면 별도로 접착솜은 준비하지 않아도 됩니다. 취향에 따라 얇은 컵받침 보다 약간의 두께가 있는 것이 좋다면 접착솜을 함께 재봉틀로 박아주면 좋습니다.

1. 원단은 시접 부분 포함해서 가로, 세로 13cm 원단으로 2장 준비합니다.
2. 접착솜은 가로, 세로 10cm 크기로 1장 준비합니다.
3. 준비한 원단 1장, 뒷면에 접착솜을 중심에 놓고 다리미로 꼭 눌러서 고정시켜주세요.
4. 접착솜 붙인 원단과 나머지 원단을 겉면끼리 마주보도록 포개 주세요.

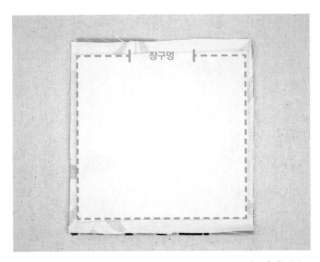

5. 재봉틀로 10cm 접착솜 크기에 맞춰 점선 모양대로 직선 박음질을 합니다.
6. 4cm 정도는 창구멍으로 남기고 박아 주세요.
7. 창구멍을 남기고 다 박은 후, 창구멍으로 뒤집어서 겉면이 보이도록 합니다.
8. 모서리 부분 원단을 잘 정리하고 모양이 예쁘게 다리미로 다려 주세요.
9. 창구멍은 손바느질로 '공구르기' 해서 막아주세요.

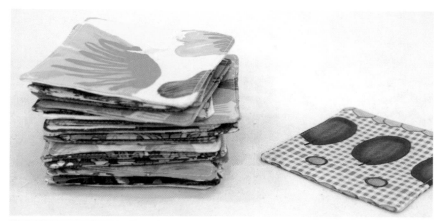

컵받침 완성 !

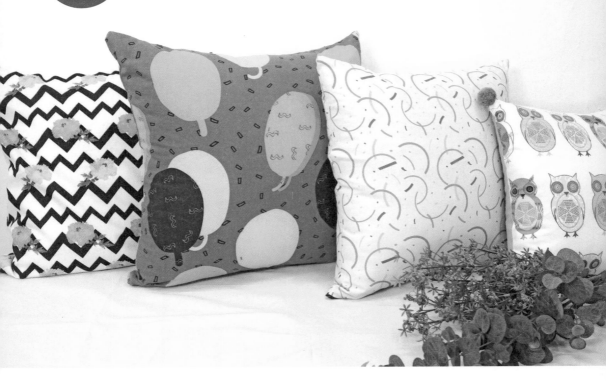

준비물

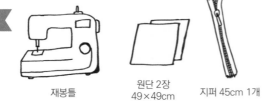

재봉틀

원단 2장
49×49cm

지퍼 45cm 1개

쿠션 원단으로는 겉면이 부드러운 트윌, 면 원단 또는 두께가 어느 정도 있는 원단을 선호한다면 옥스퍼드 원단을 추천합니다. 책에서는 옥스퍼드 원단으로 안감 없이 재봉틀로 쿠션 커버를 만드는 방법을 소개합니다. 쿠션 완성 사이즈는 가로, 세로 45cm 입니다. 원단은 시접을 포함하여 완성 사이즈보다 가로, 세로 4cm 큰 49cm로 준비해주세요.

1. 쿠션으로 제작할 재단한 원단 2장, 지퍼 1개 준비해주세요.

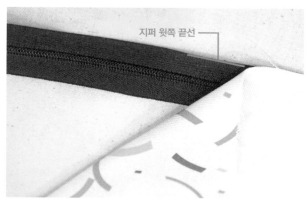

지퍼 윗쪽 끝선

2. 지퍼의 앞면을 바닥에 놓고, 지퍼 윗쪽 끝선과 원단 겉면(무늬 있는 쪽)의 끝선을 마주보게 포개주세요.

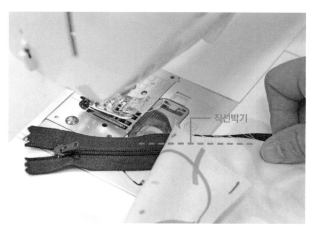

직선박기

3. 지퍼슬라이더(지퍼손잡이)가 걸리지 않도록 지퍼 전용 노루발을 사용합니다. 지퍼와 원단을 포개서 0.5cm 지점을 직선박기로 고정합니다.

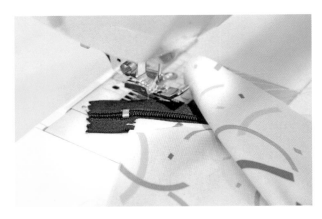

4. 반대쪽도 지퍼 앞면의 윗쪽 끝선과 원단 겉면 끝선을 마주보게 포개서 0.5cm 지점을 직선박기로 고정합니다.

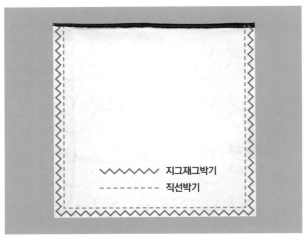

5. 쿠션을 겉면끼리 마주보게 포개고, 1.5cm 안쪽으로 직선박기로 돌려주고, 원단 올풀림 방지를 위해 끝에 지그재그 박기로 마무리합니다.
◆ 지퍼로 뒤집어 줄 것이기 때문에 창구멍은 남기지 말고 박아주세요.

지그재그박기
직선박기

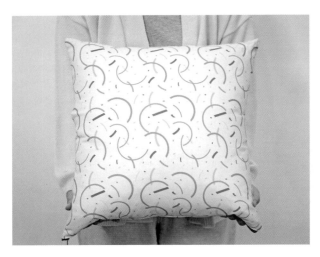

쿠션 완성!

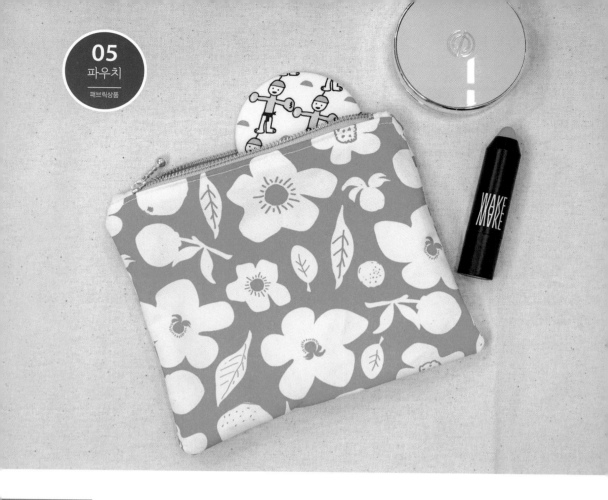

준비물

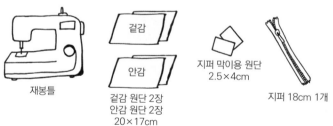

재봉틀

겉감

안감

겉감 원단 2장
안감 원단 2장
20×17cm

지퍼 막이용 원단
2.5×4cm

지퍼 18cm 1개

겉감은 옥스퍼드 20수, 안감은 면 40수로 가로 18cm, 세로 15cm의 지퍼 파우치 만
드는 방법을 소개합니다. 원단은 겉감, 안감 모두 시접 포함하여 완성 사이즈 보다 가
로, 세로 2cm 씩 크게 준비해주세요.

1. 지퍼 양쪽 끝을 준비한 원단 조각으로 막아줍니다.

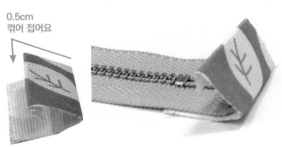

0.5cm
꺾어 접어요

[TIP] 지퍼 막이용 원단을 0.5cm를 꺾어 접고, 반으로 다시 접고, 그 사이에 지퍼를 끼워 넣어주세요.

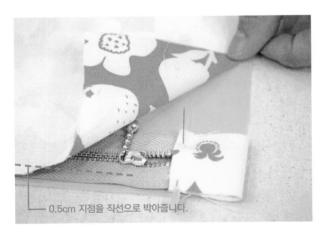

└─ 0.5cm 지점을 직선으로 박아줍니다.

2. 안감겉면 – 지퍼 – 겉감겉면 순서로 포개주세요. 위에서 0.5cm 내려온 지점에 직선박기로 고정합니다.

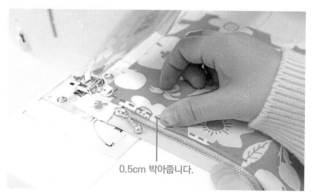

0.5cm 박아줍니다.

3. 박음질한 후 겉감의 겉면 (무늬있는 쪽)이 보이도록 돌리고 안감도 겉감과 같은 방향으로 마주보게 합니다. 다리미로 잘 다려주고, 지퍼이빨(엘리먼트) 바깥쪽으로 0.5cm 직선으로 박아주세요.

4. 반대쪽도 안감겉면 – 지퍼 – 겉감겉면 순서로 포개고 0.5cm 내려온 지점에 직선박기로 고정합니다.

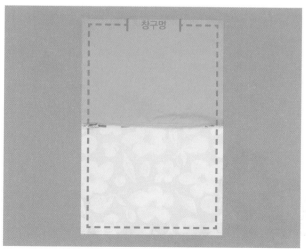

창구멍

5. 겉감은 겉감끼리 안감은 안감끼리 포개고 1cm 시접만큼 둘러서 직선으로 박아주세요. 안감 밑으로 창구멍을 5cm 남기고 박아줍니다.

6. 창구멍으로 뒤집어서 파우
치 모양을 만들고, 손바느질로
창구멍을 막아주세요.

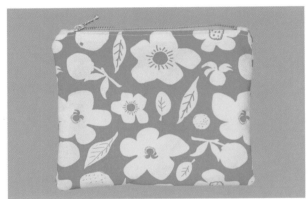

파우치 완성!

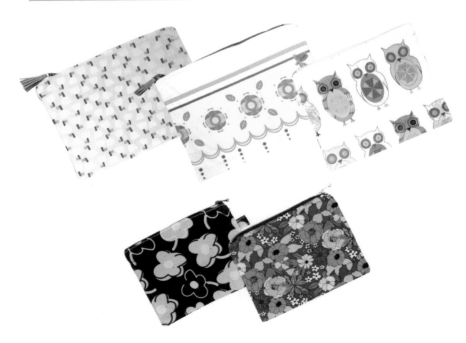

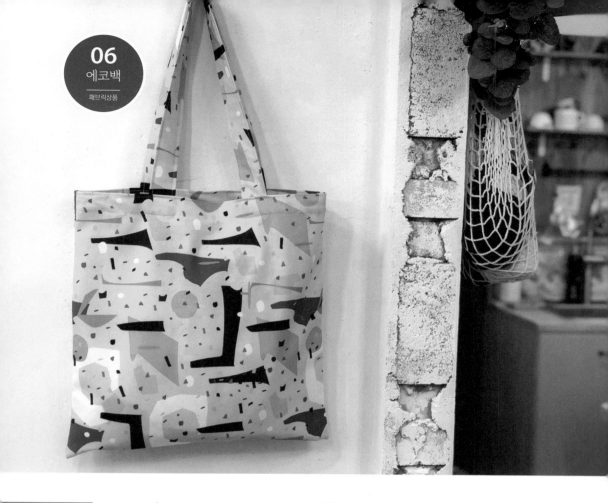

재봉틀	원단 2장 가로39cm×세로44cm (시접포함)	가방끈 2장 가로12cm×세로74cm

준비물

안감 없는 기본 에코백을 만들어 보겠습니다. 겉감 소재로는 캔버스 10수 원단을 사용하면, 원단 두께가 얇지 않아서 안감 없어도 가볍게 메고 다니기 좋습니다. 가방의 완성 사이즈는 가로 37cm, 세로 40cm 끈 길이는 34cm입니다.

가방 몸판 만들기

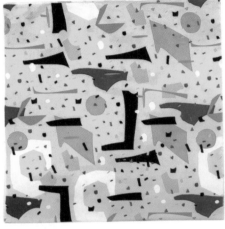
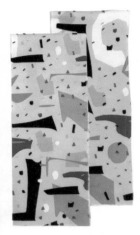

박음질 시작하기 전에 모든 원단은 다리미로 꼭 다려 주세요.
그래야만 가방 모양이 틀어지지 않고 깔끔하게 완성됩니다.

1. 가방 겉감의 겉면끼리 마주보게 겹친 상태로 양쪽과 아래쪽 시접 1cm 만큼 박음질합니다.
◆ 안감이 없기 때문에 겉감 원단의 올이 풀리지 않도록 끝을 지그재그 스티치 또는 오버로크 처리 해 주세요.

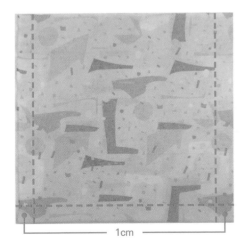

에코백 양쪽 끝 부분 올풀림 방지를 위한 지그재그 박음질

1cm

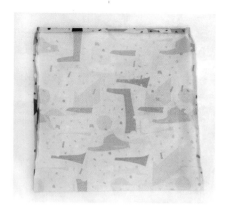

2. 에코백 몸판 윗 부분의 1cm를 접어 내리고

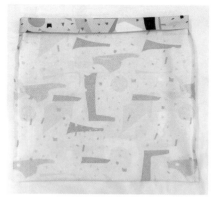

3. 다시 2cm를 접어 내려주세요.

4. 다림질로 접은 부분을 잘 고정해주세요.

가방 끈 만들기

6cm 3cm

0.5cm 박음질

가로 12cm 가방끈을 양쪽으로 각 3cm 씩 접고, 다시 반으로 접어서 3cm 넓이의 끈을 만듭니다. 양쪽 끝선 기준, 안쪽으로 각 0.5cm 박음질합니다.

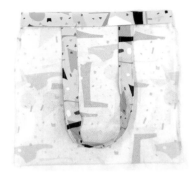

5. 가방 몸판에 끈 위치를 잡습니다.

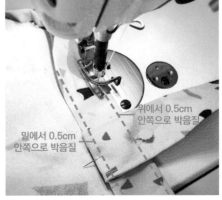

6. 위치를 잡은 끈을 위쪽으로 접어 올려서 시침핀으로 고정한 후에 돌려서 박음질 합니다.

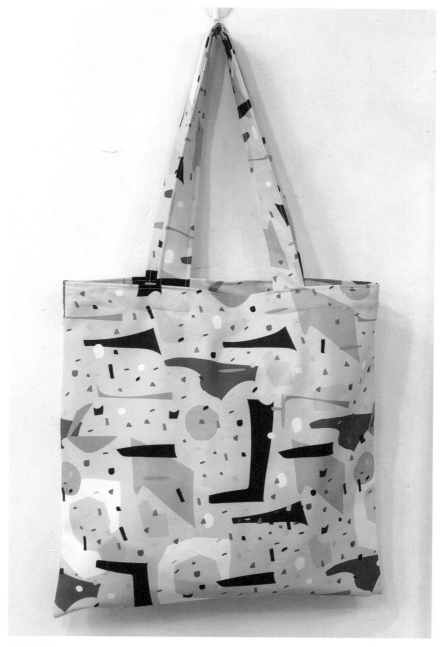

에코백 완성 !

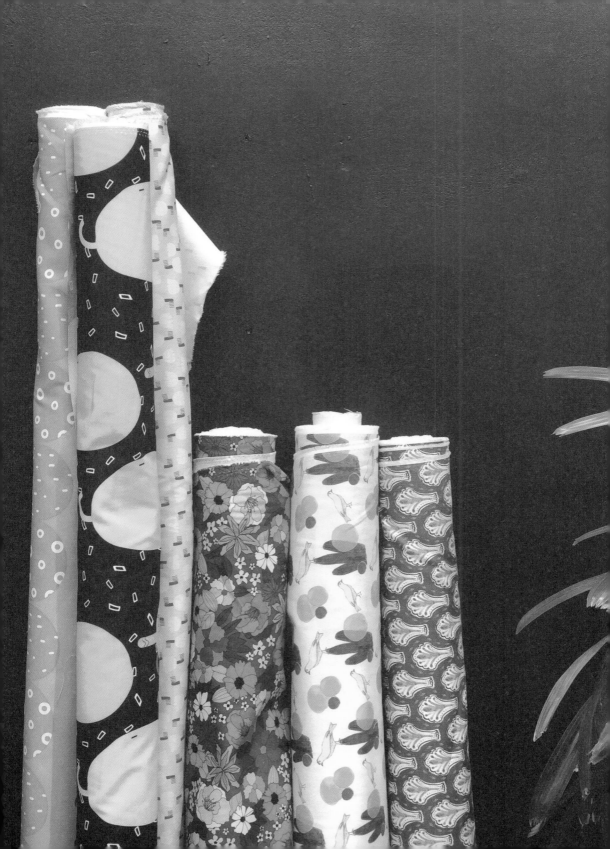

DTP 생산업체

리얼패브릭 https://realfabric.net

샘플(1/4마) 크기부터 1마, 2마, 원하는 수량만큼 주문 가능합니다. 면100% 소재 외에도 기모, 방수원단 등 점점 다루는 원단 소재를 다양화하고 있습니다. 컬러칩을 별도로 판매하고 있어서 보다 정확한 출력 컬러를 원한다면 참고하는 것이 좋습니다. 디자이너 회원으로 가입하면 내가 디자인 한 패턴을 원단으로 판매할 수 있고, 판매 금액의 10%를 매월 정산 받을 수 있습니다.

플로네스 http://www.dtpflones.com

원리핏 파일을 업로드 하면 1마부터 제작 가능합니다. 면 소재 보다는 폴리가 섞인 원단 또는 샤틴, 스판 등 패션 소재의 원단에 출력이 가능합니다. 원단 샘플을 판매하고 있어서 소재를 미리 확인할 수 있어요. 업체에서 제공하는 원단 말고도 직접 준비한 원단에 인쇄도 가능하다는 특징이 있어요.

해래텍스타일 https://www.haeraetextile.com/kr

소량제작도 진행하지만 브랜딩을 위한 대량 원단제작할 때 별도로 적합한 원단과 가공 방법에 대한 컨설팅 받을 수 있는 점이 특징입니다. DTP 출력 뿐 아니라 스크린프린팅 원단, 염색 원단 등 다양한 방법으로 원단 제작을 진행하는 업체입니다. 사이트에서 인쇄 방법에 따른 제작비, 인쇄 과정 등 상세히 정보를 얻을 수 있습니다.

무늬상점 패턴디자인클래스

1판 2쇄 발행 | 2020년 5월 14일

저자	강보람
사진	이상언

펴낸이	고봉석
편집디자인	이진이
펴낸곳	이서원

주소	경기도 성남시 분당구 중앙공원로20길 428-2503
전화	02-3444-9522
팩스	02-6499-1025
전자우편	books2030@naver.com
출판등록	2006년 6월 2일 제22-2935호

ISBN	979-11-89174-20-0 13650

이 도서의 국립중앙도서관 출판예정도서목록(CIP)은 서지정보유통지원시스템 홈페이지(http://seoji.nl.go.kr)와 국가자료종합목록
구축시스템(http://kolis-net.nl.go.kr)에서 이용하실 수 있습니다.
(CIP제어번호 : CIP2020007817)